Claudia Sandtner

KLÖSTER IN OBERSCHWABEN

WIBLINGEN · SCHUSSENRIED · OCHSENHAUSEN

DEUTSCHER KUNSTVERLAG

Informationen
www.kloster-wiblingen.de
www.kloster-schussenried.de
www.kloster-ochsenhausen.de

Herausgeber
Staatliche Schlösser und Gärten Baden-Württemberg

Bildnachweis
Alle Bilder Landesmedienzentrum Baden-Württemberg außer
S. 3 unten, 5, 9, 16, 18, 23, 42, 46, 53, 62, 73, 76, 77, Umschlagabbildung
hinten: Staatliche Schlösser und Gärten Baden-Württemberg/Foto:
Arnim Weischer (2013)
S. 3 oben, 4, 34, 39, 66, 92: Staatliche Schlösser und Gärten Baden-
Württemberg/Foto: Achim Mende
S. 10: Stuttgart, Württembergische Landesbibliothek, HB V 4a, Bl. 164r
S. 43, 44, 48, 49, 52, 57: Dr. Ulrich Knapp
Grundrisse Innenklappen: Georg Dehio, Handbuch der Deutschen
Kunstdenkmäler, Baden-Württemberg II, München 1997

Bibliografische Information der Deutschen Nationalbibliothek
Die Deutsche Nationalbibliothek verzeichnet diese Publikation in
der Deutschen Nationalbibliografie; detaillierte bibliografische
Daten sind im Internet über http://dnb.d-nb.de abrufbar.

Lektorat: Luzie Diekmann, Deutscher Kunstverlag
Gestaltung Umschlag: © Jung:Kommunikation GmbH, Stuttgart
Satz: FELSBERG Satz & Layout, Göttingen
Reproduktionen: Birgit Gric, Deutscher Kunstverlag
Druck und Verarbeitung: F&W Mediencenter GmbH, Kienberg
ISBN 978-3-422-02378-9
© 2014 Deutscher Kunstverlag GmbH Berlin München
www.deutscherkunstverlag.de

KIRCHE UND KULTUR IN OBERSCHWABEN

Klöster zahlreicher Ordensrichtungen und unterschiedlichster Rechtsnatur befinden sich in Süddeutschland auf engstem Raum. Die großartigen Kirchen- und Klosteranlagen haben die Landschaft geprägt und eine facettenreiche Kulturlandschaft geschaffen. Hervorgegangen sind die Bauten aus der Religiosität und dem Unternehmergeist benediktinischer, zisterziensischer und prämonstratensischer Bauherren. Die Klöster waren nicht nur Orte der Spiritualität und Frömmigkeit, sondern auch wirtschaftliche und politische Zentren. Unregelmäßig gewachsene mittelalterliche Anlagen wurden im 18. Jahrhundert durch einheitliche Idealprojekte ersetzt. Die barocken Klosteranlagen sollten vor allem den weltlichen und geistlichen Machtanspruch der jeweiligen Landesherren veranschaulichen. Die Äbte benachbarter Klöster stellten einander Entwürfe zur Verfügung oder vermittelten Künstler.

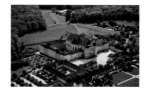

Kloster Wiblingen

Klosteranlagen stellten hohe Nutzungsanforderungen: Auf der einen Seite mussten sie den repräsentativen Anforderungen einer Residenz gerecht werden, auf der anderen Seite der Organisation des klösterlichen Lebens. In den Klöstern wurden Gottesdienste gefeiert, Chorgebete gehalten, für den Lebensunterhalt gesorgt, gelehrtes Wissen erworben oder den schönen Künsten gehuldigt. Die Äbte residierten in den Prälaturen, die zur Wahrnehmung herrschaftlicher Aufgaben dienten. Über die Jahrhunderte hinweg entstanden so die hierarchischen Strukturen der Anlagen mit ausgedehnten Wirtschaftstrakten, Gärten, Mönchszellen, Versammlungsräumen, Gästequartieren, Bibliothekssälen sowie verschiedenen repräsentativen Räumen. Die Abteikirche ist als geistlicher Mittelpunkt der jeweilige architektonische Kulminationspunkt der Klosteranlage.

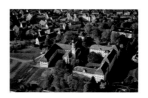

Kloster Schussenried

Oberschwaben ist berühmt für seine Barockstraße. Die Straße zwischen Donau und Bodensee, mit ihren mehr als hundert sehenswerten Kirchen, Kapellen, Klöstern und Schlössern, führt rund 500 Kilometer durch die Region. Von Ulm her kommend gelangt man auf der Hauptroute zu drei beeindruckenden Beispielen oberschwäbischer Klosterkultur: die ehemalige Benediktinerabtei St. Martin in Wiblingen, das ehemalige Prämonstratenser-Reichsstift Schussenried und die ehemalige Benediktiner-Reichsabtei Ochsenhausen.

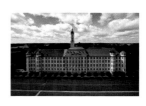

Kloster Ochsenhausen

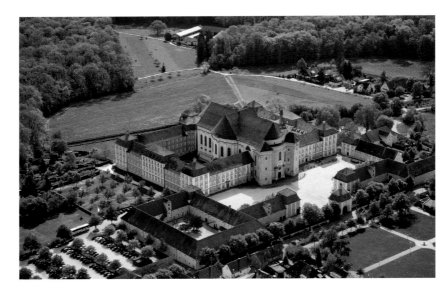

Kloster Wiblingen aus der Luft

GRÜNDUNG UND AUFBAU DER KLOSTERGEMEINSCHAFT

Südlich vor den Toren der alten Reichsstadt Ulm, auf einem leichten Terrain-Ausläufer in der Nähe des Mündungsgebietes der Iller in die Donau liegt die ehemalige Benediktinerabtei St. Martin in Wiblingen. Von dort aus hat man eine schöne Aussicht in die Täler von Iller und Donau. Nordwärts mündet die Weihung, die bei Wain entspringt. Der Ort besaß schon lange christliche Kultfunktion, worauf das Patrozinium St. Martin verweist.

Zu Ehren des Heiligen Martin wurde im Jahr 1093 Wiblingen als Hauskloster und Grablege der Grafen Hartmann und Otto von Kirchberg gestiftet. Um den Mönchen die Mittel für das tägliche Leben zu sichern, statteten die Stifter das Kloster mit ausreichend Grundbesitz aus. Ein kostbares Vermächtnis sind die Holzpartikel vom Kreuz Christi, die sie von dem ersten Kreuzzug aus dem Heiligen Land (1096–1099) mitgebracht oder, nach einer anderen Überlieferung, in Rom erworben hatten. Mit dieser Schenkung sorgten die Kirchberger nicht nur für ihr eigenes Seelenheil und das ihrer Nachkommen, sie stellten ihre Klostergründung auch in unmittelbare Beziehung zum Leben Jesu. Der Kreuzgang von Wiblingen bewahrte für viele Generationen die Gräber der Stifterfamilie.

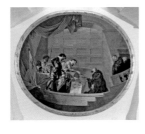

»Die Stifter übergeben Kloster, Klosterkirche und Kreuzpartikel an Abt Werner«, Stifterbild in der Vorhalle der Basilika, Fresko von Januarius Zick, 1781

Die Kreuzreliquie, bestehend aus sechs kleinen, wenige Gramm schweren Holzstückchen, ist der älteste und gleichzeitig größte Gnadenschatz des Gotteshauses. Der Konvent benutzte das Zeichen des »vera crux«, des »wahren Kreuzes«, als Symbol. Das Doppelkreuz mit zwei Querbalken erscheint allein oder zusammen mit den Darstellungen der Stifter Otto und Hartmann von Kirchberg als figuraler Schmuck in allen Räumlichkeiten des Klosters. Die Schutzkraft des Kreuzpartikels ist bereits zu Gründungszeiten des Klosters überliefert. Nachdem im Jahr 1099 Feinde von der anderen Iller-seite heranrückten, hatten sich die Mönche hilfe-suchend an das Heilige Kreuz gewandt. Daraufhin wurden die Feinde mit Blindheit geschlagen. Etwas später, zur Zeit des Klosterreformators Ulrich Halblüt-zel (1432–1473), führte die Iller Hochwasser. Als kein Graben und Dämmen mehr half, rief der Abt: »Hei-liges Kreuz, hilf du! Denn ich lasse den Mut sinken.« Und alsbald zog sich der reißende Fluss von den Klos-termauern zurück.

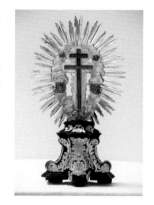

Kreuzpartikel in barocker Fassung auf dem nördlichen Seitenaltar der Basilika St. Martin, 17. Jahrhundert (?)

Nur wenige Jahre nach der Gründung weihte der Bischof von Konstanz die erste Klosterkirche. Der Auf-bau der klösterlichen Gemeinschaft in Wiblingen durch ihren ersten Abt Werner (1098–1126) hatte ihren Ursprung bei den Benediktinermönchen aus St. Bla-sien, einem wichtigen Reformkloster im Schwarzwald, das die Erneuerung und Vertiefung eines strengen Ordenslebens anstrebte. Die Regeln des Hl. Benedikt schrieben »ora et labora«, Gebet und Arbeit, vor. Dem-entsprechend schlicht gestaltete sich die Klosterarchi-tektur des Mittelalters. Die Zurückgezogenheit der Mönche sollte ihre Konzentration auf die Ausübung der Religion lenken.

Die Stifter hatten neben einer wirtschaftlichen Existenzgrundlage auch für politische und rechtliche Freiheiten gesorgt. Dazu gehörten das Privileg der freien Abtswahl und die Unterstellung des Klosters unter die Oberhoheit des Heiligen Stuhls in Rom. Die Kirchberger besaßen das erbliche Vogtamt und die damit verbundene weltliche Schutzherrschaft über das Kloster. In Wiblingen entwickelte sich bald ein reges Klosterleben, das allerdings durch einen Groß-brand im Jahr 1271 beeinträchtigt wurde. Nach dem

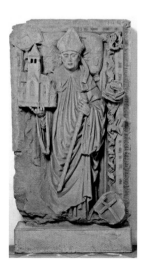

Deckplatte vom Grab des ersten Wiblinger Abtes Werner mit dem Modell der mittel-alterlichen Klosterkirche, nach Gustav Bölz, 1492 (datiert)

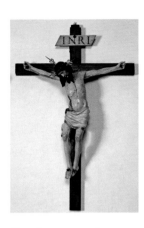

Kruzifix, einziger noch in situ befindlicher Teil der spätmittelalterlichen, sakralen Innenausstattung, Ulmer Werkstatt, 2. Hälfte 15. Jahrhunderts

Brand musste eine neue Klosteranlage errichtet werden. Sie war wesentlich kleiner als die heutige barocke Anlage.

Das Klosterleben schwankte immer wieder zwischen Tendenzen der Verweltlichung und Reformprozessen. Die vom niederösterreichischen Kloster Melk ausgehende Neuordnung des Klosterlebens hielt Mitte des 15. Jahrhunderts in Wiblingen Einzug. Diese Bewegung bemühte sich um eine exakte Befolgung der Benediktsregel, um Vertiefung und Verinnerlichung geistlicher Inhalte sowie um Verbesserung der Bildung. Dank des reformfreudigen Abtes Ulrich IV. Halblützel (1432–1473), der auch als »Erneuerer des Klosters und zweiter Gründer« bezeichnet wird, stieg Wiblingen zu einem bedeutenden Reformzentrum im süddeutschen Raum auf.

In dieser Phase der geistigen Neuorientierung erblühten im Kloster wissenschaftliche Tätigkeiten. Wichtige Schriften entstanden und der Grundstock für die Klosterbibliothek wurde gelegt. Neben dem Sammeln von Büchern und Handschriften wurden in einer Schreibwerkstatt Texte kopiert und illustriert. Die Wiblinger Klosterschule blieb bis zur Säkularisation die wichtigste Bildungsinstitution der Umgebung.

Die Schutzherrschaft über das Kloster wurde, zusammen mit der Pfandschaft über die Grafschaft Kirchberg-Weißenhorn, von den Nachfolgern der Stifterfamilie 1508 an Jakob Fugger veräußert. Der Einfluss dieser sehr wohlhabenden Handelsfamilie aus Augsburg war groß. Die Fugger übernahmen für 200 Jahre den weltlichen Schutz der Abtei.

Durch die Reformation und den Bauernkrieg stürzte das Kloster in eine schwere Krise und stand 1536 kurz vor dem wirtschaftlichen Ruin. Nachdem in dieser Phase der monastische Weiterbestand ernsthaft gefährdet war, kehrte schließlich in der zweiten Hälfte des 16. Jahrhunderts wieder eine Zeit äußerer Ruhe und Wohlstand ein. Die Klosterschule mit erweitertem humanistischem Bildungsangebot gewann an Ansehen und Ausstrahlung. Wiblinger Mönche gehörten zum ständigen Lehrpersonal der 1617 gegründeten Benediktineruniversität in Salzburg.

Während des Dreißigjährigen Krieges (1618–1648), als 1631 die Schweden nach Süddeutschland vorrückten, kehrte auch in Wiblingen der Kriegsalltag ein mit all seinen Zerstörungen, Plünderungen und der Not für die Bevölkerung. Das Wiblinger Kloster konnte letztendlich vor den schlimmsten Schäden und vor der Auflösung bewahrt werden. Nach dem Krieg wurden die zerstörten Gebäude wiederaufgebaut. Die Wallfahrt zur Kreuzreliquie erlebte im Jahr 1636 eine Wiederbelebung durch die Wiederentdeckung der versteckt vermauerten Kreuzpartikel. Dank zahlreicher Privilegien und Schenkungen entwickelte sich Wiblingen zu einem bedeutenden Kloster in Oberschwaben. Bis zum 18. Jahrhundert konnte es diverse Besitztümer hinzugewinnen und besaß an vielen Orten die hohe Gerichtsbarkeit. Zuletzt konnte Wiblingen Grund und Boden in rund 90 Orten der näheren Umgebung, aber auch am Bodensee, in der Schweiz sowie in der Nähe von Speyer sein Eigen nennen.

Im 18. Jahrhundert bemühte sich Kloster Wiblingen wie andere Abteien um die Durchsetzung der Reichsfreiheit. Die Abhängigkeit von den Grafen Fugger endete 1701. Wiblingen erhielt Sitz und Stimme im schwäbisch-österreichischen Landtag in Ehingen und war seitdem Österreich unmittelbar unterstellt. Damit stieg der Abt des Wiblinger Klosters zu einem geistlichen Territorialherrn auf. Der Rangaufstieg und die neue Machtposition sollten nun auch im Klostergebäude sichtbar werden.

1714 konnte schließlich mit einem großangelegten Klosterneubau begonnen werden. Die Baugeschichte war wechselvoll: Auf der einen Seite gab es Verzögerungen durch Kriege und Notzeiten, auf der anderen Seite änderten sich immer wieder die Pläne. In 70 Jahren und unter drei Baumeistern entstand die heute sichtbare weiträumige barocke Klosteranlage. Diese sollte den Herrschafts- und Residenzanspruch des Abtes demonstrieren, der nicht nur geistlicher sondern auch weltlicher Herrscher war.

Die neue Machtstellung sollte nur 100 Jahre anhalten: Die napoleonischen Kriege Anfang des 19. Jahrhunderts brachten große territoriale Veränderungen mit sich. Durch die Siege Napoleons hatte sich die Grenze Frankreichs nach Osten verschoben und die deutschen Staaten büßten zahlreiche Territorien ein. Als Entschädigung wurden ihnen freie Reichsstädte und kirchliche Gebiete gegeben. Wie die meisten süddeutschen Klöster wurde Wiblingen zunächst als Verfügungsmasse zum Ausgleich der Gebietsverluste deutscher Fürsten rechts des Rheins verwendet, schließlich aber mit dem Ziel einer völligen territorialen und politischen Neugestaltung Deutschlands aufgehoben. Sämtliche bewegliche Güter wurden eingezogen, davon die wertvollsten Teile der Bibliothek, Archiv, Münz- und Naturaliensammlung abtransportiert und verkauft. Im September 1806 fiel Kloster Wiblingen an das im selben Jahr gegründete Königreich Württemberg.

Bei der Aufhebung bestand der Konvent aus 36 Patres, einem Laienbruder und sechs Novizen. Nur wenige der Konventualen blieben in Wiblingen, viele begaben sich in andere Klöster oder erhielten Pfarrstellen. Wiblingen war kein ausgesprochen großes oder reiches Kloster. Auf einem Territorium von ungefähr 1 $\frac{1}{4}$ Quadratmeilen lebten etwa 3.300 Menschen. Die Einkünfte des Klosters wurden 1806 auf etwa 52.519 Gulden geschätzt. Von dem ehemaligen Klosterensemble ist vieles verschwunden, darunter die gesamte Innenausstattung sowie die Gartenanlage. Neben vielen Kunstschätzen fehlen mit ein paar Ausnahmen die ursprünglichen Bücher der Bibliothek. Viele der etwa 15.000 Bände wurden verkauft. Restbestände sind auf mehr als 30 in- und ausländische Bibliotheken zerstreut.

Seit der Aufhebung des Klosters steht die Klosterkirche der Gemeinde Wiblingen als Pfarrkirche zur Verfügung, seit 1993 hat sie den Rang einer »Basilica minor«. Die Klosteranlage wurde in der Folgezeit unterschiedlich genutzt. 1806 wurde der Konventbau in eine standesgemäße Residenz für Herzog Heinrich, dem jüngsten Bruder König Friedrichs I. von Württemberg umgebaut. Dieser zog am 8. Mai 1808 mit seiner

Familie in die Beletage der großen Anlage ein. Von nun an durfte die Bevölkerung nur noch »Schloss Wiblingen« sagen. Bereits zu Zeiten Herzog Heinrichs waren Soldaten in den ehemaligen Mönchszellen einquartiert. 1808 kamen zwei Eskadronen leichte Reiterei zur Sicherung der neu erworbenen Landesteile nach Wiblingen. Im Zusammenhang mit dem Ausbau Ulms zur Festungsstadt diente Kloster Wiblingen ab 1848 dauerhaft als Infanteriekaserne. In das Kloster und seine Nebengebäude zog das Militär ein. Die einstigen Mönchszellen im Konventgebäude wurden zu Mannschaftsstuben, der Kapitelsaal zum Offizierskasino. Bis in den Zweiten Weltkrieg waren die Gebäude von Soldaten belegt. Ab 1942 als Lazarett genutzt, dienten die Klausurgebäude von 1945 bis 1965 als Notunterkunft für Ulmer Bombengeschädigte.

Anschließend fanden 35 Betriebe im Kloster Platz. Kurz nach dem Krieg wurden hier Karosserien für PKW und Omnibusse angefertigt. Im Kapitelsaal wurden Bikinis gestrickt. Das Kloster entwickelte sich zur Stadt in der Stadt mit Schule, Post, Krankenhaus und Badeanstalt. Der Nordflügel und die angrenzenden früheren Wirtschaftsgebäude wurden der Universitätsbibliothek Ulm zur Verfügung gestellt. Im Südwestflügel ist ein Alten- und Pflegeheim untergebracht. Seit 1969 befindet sich die staatlich anerkannte medizinische Berufsfachschule der Ulmer Universität in den Klostergebäuden.

Von 1822 bis 1969 befand sich die Pfarrwohnung im nördlichen Flügel, in den ehemaligen Gästezimmern des Klosters. Somit mussten alle, die den Bibliothekssaal besichtigen wollten, erst durch die Wohnung des

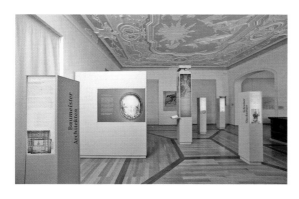

Ausstellungssaal des Klosters

jeweiligen Pfarrers gehen. Nach einer umfangreichen Sanierung der an den prunkvollen Bibliothekssaal angrenzenden Räume im zweiten Obergeschoss werden diese seit März 2006 als Ausstellungsräume der Staatlichen Schlösser und Gärten Baden-Württemberg genutzt. Im sogenannten »Museum im Konventbau« werden die spirituellen und weltlichen Aspekte des klösterlichen Lebens sowie die finanzielle Seite der Klosterwirtschaft präsentiert. Der Besucher sollte hier neben den interaktiven und audiovisuellen Stationen auch einen Blick nach oben werfen und die prächtigen Stuckdecken der ehemaligen Gästeappartements bewundern.

DIE ERSTEN KLOSTERBAUTEN

Ansicht des Klosters von Nordwesten, Federzeichnung von Pater Bucelin, 1630

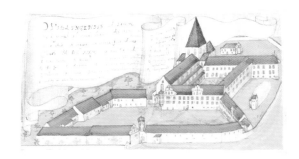

Die erste Klosterkirche, eine dreischiffige Säulenbasilika, entstand nach dem Vorbild der Klosterkirche Hirsau im Schwarzwald. Die Weihe der Kirche mit östlichem Querhaus, Vierungsturm, rechteckigem Chorabschluss und vorgelegter halbrunder Apsis fand 1099 statt. 1271 zerstörte ein verheerender Brand einen Großteil des alten Klosters, woraufhin ein vorübergehender Umzug nach St. Gallen und die Zusammenlegung der Klosterleitung mit Ochsenhausen notwendig wurde. Allein die romanische Klosterkirche hielt dem Feuer stand. Sie wurde erst 1784 nach dem Bau der neuen Kirche abgerissen.

Ab Mitte des 16. Jahrhunderts wurde die noch mittelalterliche Klosteranlage neugestaltet. Mit Ausnahme der Kirche entstand ein neuer Bautenkomplex. Eine 1630 angefertigte kolorierte Federzeichnung des Weingartner Mönchs Gabriel Bucelin dokumentiert das Aussehen des damaligen Klosters. Südlich der Kirche

befand sich der dreiflügelige Konventbau, im Westen angeschlossen war ein großer unregelmäßiger Wirtschaftshof. Der Westtrakt mit Abtei und Gästequartier wies eine aufwendigere architektonische Gestaltung auf. Im Südflügel lag damals die Bibliothek.

Um 1700 bestand die Klosteranlage aus der romanischen Kirche sowie aus einer Mischung verschiedenster Bauten unterschiedlichster Stilepochen, die nicht nach einem einheitlichen Plan entstanden waren. Diese alte Anlage war eng, baufällig und den Wiblinger Mönchen nicht mehr repräsentativ genug. Somit wurden Neubaupläne für das Kloster in die Wege geleitet. Neben zunehmendem Wohlstand und erhöhtem Repräsentationsbedürfnis kann sicherlich auch die Erhebung der Abtei in den vorderösterreichischen Landstand 1701 als Auslöser für den Neubau der kompletten Klosteranlage genannt werden. Und nicht zuletzt gab es zu dieser Zeit in anderen Klöstern rege Bautätigkeiten, die Konkurrenzdruck verursachten.

Porträt von Abt Modestus I. Huber

DIE BAROCKE KLOSTERANLAGE

Nach dem Ende des spanischen Erbfolgekrieges wurde schließlich unter Abt Modest I. Huber das ehrgeizige Neubauprojekt in Angriff genommen. Der Elchinger Baumeister Christian Wiedemann (1678–1739) entwarf die Pläne für eine Klosteranlage mit schlossähnlichem Charakter. Die besten Handwerker dieser Zeit konnten für die Ausgestaltung der Innenräume verpflichtet werden. In siebzigjähriger Bauzeit, zwischen 1714 (Grundsteinlegung) und 1783 (Weihe der Kirche), entstand die gewaltige barocke Anlage mit seinen umfangreichen

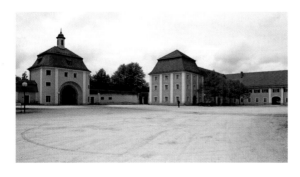

Innenhof des Klosters

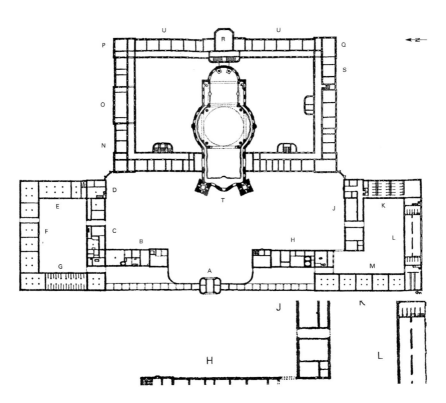

Grundriss der Klosteranlage nach G. Bölz

Idealgrundriss der Kloster-anlage, Christian Wiedemann zugeschrieben, von 1732

Wirtschaftsgebäuden, dem symmetrisch angelegten Lustgarten, dem Bibliothekssaal, dem Kapitelsaal sowie zuletzt der zentralen Klosterkirche. Alle bis dahin bestehenden Gebäude wurden sukzessive abgerissen.

Kloster Wiblingen folgt bautypologisch dem Schema des spanischen Klosterschlosses El Escorial (1563–1584). Dieses wurde in der Zeit der Gegenreformation zum beliebten Gestaltungsprinzip für Klosterbauten und prägte zwei Jahrhunderte lang die Baukunst der katholischen Orden. Ein großes rechtwinkliges Klausurgeviert umzieht rahmend die Klosterkirche als geistlichen Mittelpunkt des Klosterlebens, die durch ihre Pracht und Monumentalität hervorsticht. Der Konventbau ist dazu im Gegenzug etwas schlichter, entsprechend dem klösterlichen Anspruch nach innerer Geschlossenheit und Bescheidenheit.

Der Plan Christian Wiedemanns erfuhr um 1730, nach Regierungsantritt des neuen Abtes Meinrad Hamberger (1730–1762), eine Erweiterung: Das Klausurgeviert

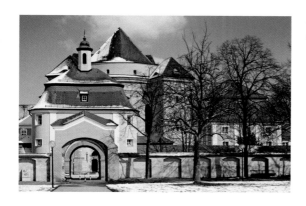

sollte nun erheblich größer ausfallen. Die neuen Trakte wurden deshalb um die alte Kirche herum errichtet, um sie länger nutzen zu können. Die Mittelachse wurde dabei um rund 30 Meter nach Süden verschoben. Dies ist auch der Grund dafür, dass das Torhaus nicht mittig vor der Westfassade der Kirche steht, sondern etwas nach links verschoben ist. Abt Meinrad brachte den Klosterbau beträchtlich voran, vor allem im Bereich des Klausurgevierts, von dem in seiner Amtszeit der nördliche Westtrakt, der Nord- und der Osttrakt vollendet werden konnte.

Der weite Hof vor der Westfassade von Kirche und Konventsbau wird von niedrigeren, noch unter Abt Modest erstellten Wirtschaftsgebäuden begrenzt. Auf der Mittelachse markiert das Torhaus den Hauptzugang zum Lustgarten. Die umgebenden Gebäudetrakte enthielten Stallungen, Speicher, Werkstätten und Wohnungen für Bedienstete. Die dreigeschossigen Klausurbauten sind durch überhöhte Eck- und Mittelpavillons gegliedert. Im Westtrakt befindet sich der Gastbau mit je sechs Gästeappartements in beiden Obergeschossen. Die Räume des nordwestlichen Eckpavillons sind repräsentativ gestaltet. Im Nordtrakt liegt im Mittelpavillon die Schule, im zweiten Obergeschoss der große über zwei Geschosse reichende Bibliothekssaal. In dem 130 Meter langen, zur Weihung errichteten Ostflügel befand sich der Konventbau, in dessen Mittelrisalit der Kapitelsaal. Im nordöstlichen Pavillon lag das Noviziat. Vom Südflügel wurde 1771 nur der Ostteil errichtet. Im Südostpavillon entstand das Refektorium, ein vermutlich geplanter Festsaal

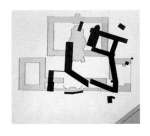

Lageplan von vorbarockem Kloster (dunkel) und barockem Neubau (rosa)

kam nicht mehr zur Ausführung. Ab 1759/60 war der Bau so weit fortgeschritten, dass die Wiblinger Benediktiner nach und nach ihre neuen Zimmer beziehen konnten. Keiner konnte damals ahnen, dass ihr 1093 gegründetes Kloster keine 50 Jahre mehr Bestand haben sollte.

DER NORDWESTFLÜGEL MIT SEINEN GÄSTEQUARTIEREN

Besonders die Gästeappartements im Nordwestflügel wiesen im Inneren eine luxuriöse Ausstattung auf. Den Wiblinger Benediktinermönchen war eine angemessene Unterbringung ihrer Gäste wichtig. Lautete doch die Regel des Ordensgründers, des Heiligen Benedikt: *»Alle Fremden, die kommen, sollen aufgenommen werden wie Christus«.* Entstanden sind die Räume in der ersten Bauphase der barocken Klausur in den Jahren 1732–1734.

Es gab rote, gelbe, grüne und blaue Zimmer mit farbig aufeinander abgestimmten Tapeten, Möbelbezügen und Vorhängen. Über zwei Stockwerke verteilt standen die komfortablen, beheizbaren Gästezimmer mit Nebenräumen hochrangigen Besuchern zur Verfügung. Größere Zimmer dienten als Wohnzimmer, die kleineren als Schlafräume. Farbig gefasste, teils freskierte Wände und Stuckdecken des Tessiner Stukkateurs Gaspare Mola (1684–1749) schmückten die Zimmer. Ornamente dekorierten die Decken der kleinen Räume.

Größtenteils noch original erhalten sind die Stuckaturen vor allem in den Zimmern des nordwestlichen Eckpavillons, im Treppenhaus und in den Gängen. Thematischer Mittelpunkt des Bildprogramms ist der Wiblinger Kreuzpartikel. Das Fresko im Treppenhaus schmückt die Darstellung der Heilig-Kreuz-Anbetung der Kaiserin Helena. Im Bischofszimmer zeigt das zentrale Deckenrelief die Figuren der Klosterstifter sowie antike Herrscher und verweist auf die lokale Rezeptionsgeschichte der Kreuzpartikel. In den Stuckreliefs der weiteren Räume erscheinen neben dem Ordensgründer Benedikt Heilige und für Wiblingens

»Triumph (der Glaubensbotschaft) des Hl. Benedikt«, stuckiertes Deckenrelief im Gästetrakt von Gaspare Mola, zweites Drittel 18. Jahrhundert

14

Geschichte bedeutende Personen: Der Heilige Josef, die Heilige Ida von Toggenburg, Werner, der erste Abt des Klosters, die Klosterstifter Hartmann und Otto von Kirchberg sowie der Heilige Meinrad.

DER NORDFLÜGEL MIT BIBLIOTHEKSSAAL

Ab 1737 wurde der Nordflügel angefügt, der im Osten mit der Abtswohnung abschließt. Nach Wiedemanns Tod 1739 wurde der Flügel 1740 durch seinen Sohn Johann Rudolf vollendet. Die Räume des nördlichen Mittelbaus zählen mit ihrer prächtigen Stuckausstattung zu den beeindruckendsten Raumschöpfungen Wiblingens. Dazu zählen die Schule im Erdgeschoss, das Tafelzimmer im ersten Obergeschoss, der Speiseraum für Gäste und Klosterschüler und die Bibliothek im zweiten Obergeschoss. Die aufwendige äußere Gestaltung des Mittelpavillons, gekrönt durch ein Mansarddach, verweist auf die besondere Innenraumsituation mit dem dahinterliegenden Bibliothekssaal.

Das Herzstück der Wiblinger Ordensarbeit, ihr spirituelles Konzept, ist im Bibliothekssaal realisiert. Der Saal im zweiten Obergeschoss des Nordflügels gehört

Innenansicht des Bibliothekssaals in Richtung Klausur

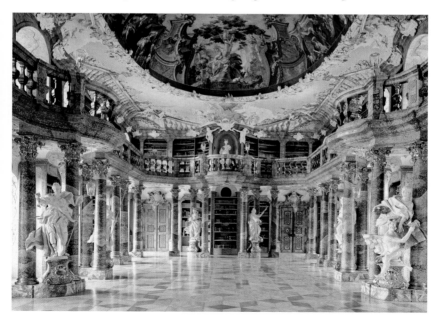

15

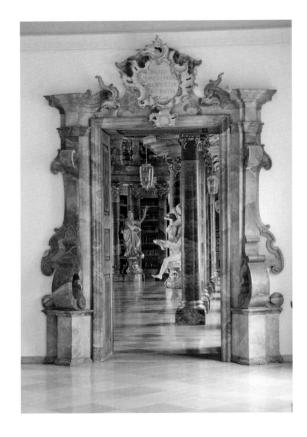

mit seiner Rokokopracht, der hellen, heiteren Farb-
gebung und seiner ausladenden Ornamentik zu den
bedeutendsten Raumschöpfungen im deutschen Süd-
westen. Entstanden unter Abt Meinrad Hamberger
in den Jahren 1740 bis 1750 ist die Bibliothek ein ein-
drucksvolles Zeugnis für die kulturelle und wissen-
schaftliche Bedeutung der Abtei.

Mit der Errichtung einer solchen Klosterbibliothek
verband sich der Anspruch, eine Synthese zwischen
Wissenschaft und Religion zu finden. Die darin auf-
gestellten Schriften wurden für Gebete, liturgische
Gesänge und Lesungen benötigt. Durch die Be-
schäftigung mit Theologie und Geschichte, fremden
Sprachen sowie den Gesetzmäßigkeiten der Natur
versprach sich das Kloster Aufklärung und lebens-
praktischen Nutzen, der sie vom Vorwurf, unnütze
Glieder der Gesellschaft zu sein, entlasten sollte. Der
zweigeschossige Bibliothekssaal ist kein versteckter

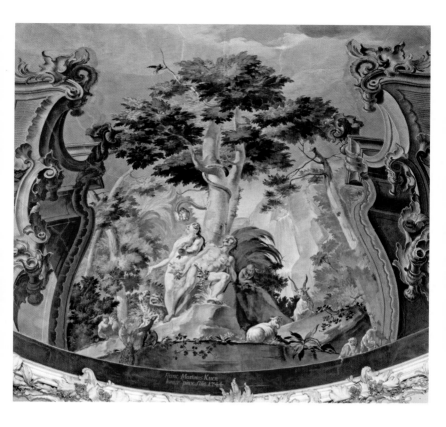

Arbeitsraum mehr, sondern zu einem repräsentativen Saal geworden. Mit der prachtvollen Ausstattung des Raumes bezog der katholische Bauherr klar Position: Sein Machtanspruch ist der eines weltlichen Adeligen. In diesem »Schauraum« konnte der Konvent stolz seine Gäste empfangen, so etwa 1786 den württembergischen Regenten Herzog Carl Eugen und seine Frau Franziska von Hohenheim.

Der heutige Besucher betritt den Raum ebenso wie der Gast im 18. Jahrhundert durch den ehemaligen Gästeeingang, ein prächtiges, von Pilastern gerahmtes Eingangsportal. Nur hinter einer der gegenüberliegenden Türen ist ein Zugang in die Räume des Konvents möglich, die andere Tür ist ein Schrank. Eine Inschriftenkartusche verweist auf die geistige Zweckbestimmung des Saales: »In welchem alle Schätze der Weisheit und Wissenschaft verborgen sind« (Col. 2,3).

Der Bibliothekssaal ist mit einer Länge von 23 Metern und einer Höhe von neun Metern neben der Kirche

»Der Sündenfall«, Ausschnitt aus dem Deckenfresko im Bibliothekssaal, Franz Martin Kuen, 1744

der größte Raum des Klosters. Der räumliche Gesamt-eindruck ist beeindruckend. In einer Höhe von vier Metern schmückt eine von 32 freistehenden, farbig marmorierten Holzsäulen getragene Galerie den Saal. In der Mitte jeder Seite erweitert sie sich balkonartig und schwingt zu den Ecken konkav ein. Eine doppelte Fensterreihe sorgt für Helligkeit. Zugänglich ist die Galerie über zwei Wendeltreppen, versteckt hinter den vorschwingenden mittleren Bücherregalen der öst-lichen und westlichen Schmalseiten. Der obere Aus-gang der Treppe ist wiederum durch eine Nischen-architektur mit weißer Skulptur von Dominikus Hermenegild Herberger verborgen. Sie waren keine Geheimtreppen, dadurch sollte lediglich die Harmonie des Saales bewahrt werden. Ein Kunstgriff der illusio-nistischen Perspektive findet sich über den Bücherkäs-ten der Galerie: dort täuscht ein stuckiertes Halbrelief eine weitere Galerie vor und hebt scheinbar die Raum-grenzen auf.

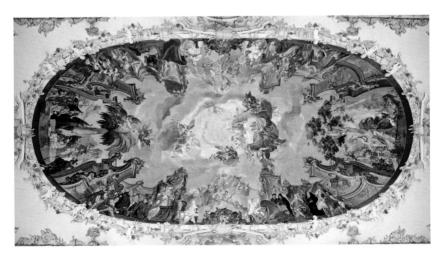

Deckenfresko der Bibliothek,
Franz Martin Kuen, 1744

Das Bildprogramm dieses Raumes bestimmte der damalige Vorsteher des Klosters, Abt Meinrad Ham-berger. Sein Wappen mit Strauß und Wiblinger Doppelkreuz befindet sich am südlichen Rand des Gewölbefreskos. Entsprechend der Raumfunktion ist das Programm auf Wissen und Erkenntnissuche des Menschen ausgerichtet und ist Ausdruck für die Glaubensüberzeugung der Abtei. Der Gast, der von

»Papst Gregor I. sendet
Benediktiner zur Missionierung
der ›alten‹ Welt«, Ausschnitt
aus dem Deckenfresko im
Bibliothekssaal, Franz Martin
Kuen, 1744

den Gästeappartements in den Bibliothekssaal eintritt, schaut als erstes auf die Darstellung des Sündenfalls an der Decke. Der Mönch aber, der von der anderen Seite hereinkam, sah zuerst auf das segensreiche Wirken seiner Ordensbrüder, die sich um die Verbreitung der christlichen Lehre verdient gemacht haben. Im Jahr 1744 signierte der damals erst 25-jährige Maler Franz Martin Kuen (1719–1771) das Deckenfresko im Bibliothekssaal. Das Muldengewölbe mit Fresko überspannt den gesamten Raum, der sich nach oben hin zu öffnen scheint. Das Deckenbild ist symmetrisch in vier hochaufragende Architekturkulissen und vier dazwischen gesetzte Landschaftsszenarien aufgegliedert. Insgesamt acht Bildthemen stehen sich gegenüber und bilden Gegensatzpaare.

Über allem, im Zentrum und umgeben von Engelsgruppen thront die Allegorie der göttlichen Weisheit in Gestalt einer Frau. Sie schwebt über der Welt und ist gekennzeichnet durch ihre Attribute: dem Buch mit den sieben Siegeln, dem Lamm Gottes und der Taube auf dem Schild. Zu ihren Füßen sind auf einer von Engeln gehaltenen Draperie Folianten und Bücherrollen als Vertreter der irdischen Weisheit zu sehen. An den Schmalseiten ist der Verlust des Heils durch den ersten Sündenfall mit Adam und Eva abgebildet. Demgegenüber steht der Erwerb des Heils durch den Glauben an Christus. Benediktiner predigen den christlichen Glauben in den Erdteilen Asien, Afrika und Amerika.

An den Langseiten werden in detailreichen Einzelszenen die heidnische Antike und das Christentum

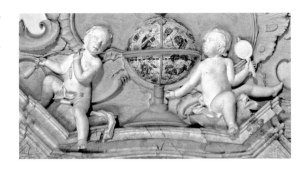

»Meereskunde«, Puttenpaar mit Sternzeichenglobus, Senkblei und Vergrößerungsglas, südwestliche Ecke der Scheinbalustrade in der Bibliothek

gegenübergestellt sowie der Gegensatz von heidnischer und weltlicher Bildung, von heilbringendem und unheilbringendem Wissen herausgehoben. Jeweils in der Mitte befindet sich ein Bergmassiv: der griechische Parnass mit dem lorbeerumkränzten Apoll mit den neun Musen und dem Flügelpferd Pegasos aus der heidnischen Antike und als Pendant der Berg Zion, der Gottesberg mit dem Lamm Gottes und den sieben Gaben des Heiligen Geistes (Weisheit, Gottesfurcht, Frömmigkeit, Wissenschaft, Verstand, Stärke, Rat). Rechts und links der Mittelszene erblickt man zwei Ereignisse aus der Ordensgeschichte der Benediktiner: auf der einen Seite die Missionierung der Alten Welt, die Beauftragung des römischen Abts Augustin mit der Mission in England durch Papst Gregor den Großen, auf der anderen Seite die Missionierung der Neuen Welt mit der Aussendung des spanischen Mönchs Bernardo Boyl durch König Ferdinand von Aragon zur Christianisierung der Einheimischen in den neu entdeckten überseeischen Gebieten. Gegenüber sind historische Begebenheiten aus der Antike dargestellt. Die Tugenden und Erkenntnisse der heidnischen Antike sind in dem makedonischen König Alexander dem Großen und dem Philosophen Diogenes sowie dem römischen Kaiser Augustus und dem Dichter Ovid verkörpert.

Bilderzyklen unterhalb der Galerie, der Stuckdekor und die figurale Ausstattung ergänzen das Deckenfresko. Dort stehen die Künste und Wissenschaften den Lehren der Kirche gegenüber. Fresken in den Eckzwickeln zeigen die vier Kardinaltugenden. Unter den Galeriebalkonen sind die vier Kirchenväter dargestellt: Augustinus mit Engel und Löffel als Zeichen der

Unerschöpflichkeit Gottes, Ambrosius mit Mitra und Bienenkorb als Symbol seiner honigsüßen Beredsamkeit, Hieronymus mit dem Löwen und Papst Gregor der Große. Bedeutende mittelalterliche Theologen füllen auf den Längsseiten zwischen diesen Fresken als Camaieubilder braun in braun den freien Raum. Auf Volutengebilden tummeln sich Putti mit Sternzeichengloben und für bestimmte Wissenschaftsdisziplinen und Künste typischen Geräten und Handwerkszeug: Krieg, Erdkunde, Bildhauerei, Malerei, Astronomie, Physik, Architektur, Stuckierungskunst und Meereskunde. Der Stuckdekor entstand 1750 durch eine namentlich nicht bekannte Stukkatorin.

»Göttliches Wissen«, Allegorische Figur auf der Galerie des Bibliothekssaales, Dominikus Hermenegild Herberger zugeschrieben, um 1750

Acht 1,70 Meter hohe, in Polimentweiß und Gold gefasste weibliche Skulpturen aus Holz sind vor den Säulen postiert. Sie werden dem Bildhauer Dominikus Hermenegild Herberger, dem späteren Hofbildhauer des Fürstbischofs von Konstanz, zugeschrieben. Auffallend sind ihre anmutigen Körperdrehungen, die sich der schwingenden Bewegung des Saals anpassen. Sie thematisieren Glaubenswerte und Wissenschaften. Die Personifikationen der klösterlichen Tugenden befinden sich an den jeweiligen Schmalseiten. Im Osten zum Klausurbereich hin findet man die klösterlichen Tugenden Weltverachtung oder Askese auf einer von Rissen durchzogenen Weltkugel und den klösterlichen Gehorsam mit einem an die Kette gelegten Ohr. Die beiden westlichen Figuren nehmen Bezug auf das in der Liturgie sich äußernde kirchliche Leben und auf die Theologie als Glaubenswissenschaft. Neben dem Eingang steht die Doppelfigur von Chronos und Geschichtsschreibung, daneben die diademgeschmückte Mathematik. Gegenüberliegend erscheinen die Naturwissenschaft mit Blitzbündel und die Jurisprudenz. Die Skulpturen stehen vor den entsprechenden Bücherregalen.

Die Büchersammlung war einst sehr umfangreich. Die Wiblinger Bibliothek zählte im 18. Jahrhundert zu den bedeutendsten schwäbischen Klosterbibliotheken. In der Blütezeit umfasste sie ca. 15.000 Bände, mehr als manche zeitgenössische Universitätsbibliothek aufweisen konnte. Die ältesten Handschriften aus dem 14. Jahrhundert stammen teilweise noch aus

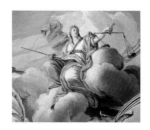

»Justitia«, Fresko in der südwestlichen Ecke der Bibliothek von Franz Martin Kuen, 1749/50

der Schreibwerkstatt des Klosters St. Blasien. Um 1450 umfasste der Buchbestand bereits um die 200 Handschriften, Anfang des 17. Jahrhunderts waren 524 Handschriften katalogisiert.

Ein wichtiger Förderer der Bibliothek war zu Beginn des 18. Jahrhunderts Abt Modestus Huber. Er beschaffte etwa 700 neue Bände aus zahlreichen Fachgebieten. Zu seiner Zeit wurde auch ein Katalogwerk erstellt, das alle bis dahin gesammelten Bestände in insgesamt acht Klassen unterteilte: Theologie, Geschichte, Rechtswissenschaft, Philosophie und Mathematik, Medizin, Belletristik, Drucke bis 1550 und Handschriften. 1757 kamen die Bücher in den Bibliothekssaal und wurden nach dieser Systematik aufgestellt. Die Buchrücken waren alle weiß angestrichen oder mit hellem Papier beklebt. Damit fügten sie sich optisch in die Raumgestaltung ein.

Das gesamte Wissen und Denken der Zeit stand in diesem Raum zur Verfügung. Die »lectio«, das Vorlesen geistlicher Schriften, stellte einen wichtigen Teil des klösterlichen Lebens dar. Seit der Neuzeit galten Bücher als Statussymbol. Die stattliche Sammlung von Manuskripten und Druckwerken, die »Schätze der Weisheit und Wissenschaft« dienten als Rüstzeug zum Erwerb einer »sapiens et eloquens pietas«, einer weisen und beredten Frömmigkeit.

Die Ausgestaltung der Bibliothek zeigt allegorisch das gewandelte Selbstverständnis des in die Gesellschaft eingebundenen Benediktinerordens. Dessen Aufgabe bestand darin, entgegen allen aufkommenden Tendenzen der Aufklärung, ein geschlossenes Weltbild zu vermitteln, in dem Wissen und Glauben eins sind. In der geistigen Arbeit der Mönche, in ihrer spirituellen Lebensform sollten sich »Wissenschaft und Gottverlangen« vereinen (Benediktiner Jean Leclerq). Zudem ist ein Bibliotheksraum wie dieser ein Zeichen des monastischen Überlebenswillens gegenüber den Reformprozessen der Protestanten sowie eine Abgrenzung gegenüber wesentlich bescheideneren Ausgestaltungen evangelischer Räume.

DER OSTFLÜGEL MIT KAPITELSAAL

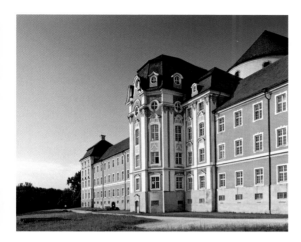

1750 war schließlich die Grundsteinlegung des Ost-
trakts, in der sich die eigentliche Klausur befand, die
»Zellen« der Mönche. Die Bauleitung hatte mittler-
weile der bekannte Münchner Baumeister und Archi-
tekt Johann Michael Fischer (1692–1766) inne, der sich
im Wesentlichen an die Pläne Wiedemanns hielt. Eine
deutliche Änderung brachte er jedoch ein, indem er
den Mittelbau der Ostfassade durch einen polygonalen
turmartigen Vorbau mit Pavillondach versah. Diese
hob sich nun durch ihr festlich schlossartiges Erschei-
nungsbild von der älteren, wesentlich bescheideneren
Nordseite Wiedemanns ab. In dem Vorbau im zweiten
Obergeschoss liegt der Kapitelsaal. Er befindet sich auf
gleicher Ebene wie der Bibliothekssaal und ist sozu-
sagen sein räumliches Gegenstück. Der Saal umfasst

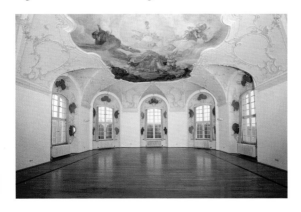

Kapitelsaal

23

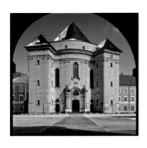

Westfassade der Kirche

heute nur noch ein Geschoss und ist mit einem Muldengewölbe, in das die Stichkappen der Fenster und Türnischen einschneiden, geschlossen.

Höhepunkt der Raumdekoration im Stil des Rokoko ist das große, von Franz Martin Kuen 1754 geschaffene Deckenfresko. Hauptthema ist die Verehrung der Kreuzreliquie, von Strahlen umgeben und von Engeln getragen ist sie im Mittelpunkt der Darstellung. Die östliche Bildszene zeigt die öffentliche Aufrichtung und Verehrung des Heiligen Kreuzes durch den byzantinischen Kaiser Heraklios und Bischof Zacharias von Jerusalem, nachdem die Rückführung des Heiligen Kreuzes erfolgt war. Die gegenüberliegende westliche Bildszene zeigt eine monumentale Triumphbogenarchitektur mit Darstellung der Klosterstiftung. Die Grafen von Kirchberg übergeben das durch einen Grundriss der Gesamtanlage symbolisierte Kloster an die Benediktinermönche. Darüber thronen der Heilige Benedikt mit Ordensregelbuch und Weinglas und der Heilige Martin mit Engel und Gans.

DIE KLOSTERKIRCHE ST. MARTIN

Im letzten großen Bauabschnitt entstand die Wiblinger Klosterkirche. Obwohl der südliche Konventstrakt noch nicht vollendet war, gab der Abt dem Bau einer neuen Kirche den Vorzug. Der Grundstein wurde 1772 unter Abt Roman Fehr (1768–1798) gelegt. Die Weihe erfolgte 1783, im selben Jahr wie die der Kirche in Sankt Blasien, durch den Konstanzer Weihbischof Wilhelm Leopold von Baden. Durch ihre Größe, die beiden wuchtigen übereck gestellten Türme und die unverputzten Mauerflächen wirkt die konvex gebildete Westfassade monumental, fast wehrhaft. Diese Wirkung war vom Baumeister ursprünglich nicht beabsichtigt. Der Bauplan sah stattdessen zwei mehrgeschossige Türme mit Hauben sowie einen geschwungenen Giebel über dem Eingang vor.

Nach dem Tod Johann Michael Fischers im Jahr 1766 wurde Johann Georg Specht (1720–1803) aus Lindenberg im Allgäu 1771 als neuer Baumeister engagiert. Durch die Kombination eines traditionell

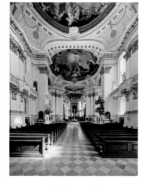

Innenansicht der Kirche von West nach Ost

längsgerichteten Baus inklusive Chor mit einem querovalen Zentralraum schuf er eine ganz eigene, außergewöhnliche Raumwirkung. Die Kirche hat mit 72 Metern Länge und 17 Metern Breite monumentale Abmessungen. Das 1774 begonnene Dachwerk zählt zu den Höhepunkten barocker Zimmermannskunst und ist, da es den kompletten Kirchenraum überspannt, eine technische Meisterleistung.

Seit dem Mittelalter ist die Heiligkreuzreliquie Anziehungspunkt von Pilgern. Die Wallfahrt zur Reliquie blühte durchweg, daher wurde auch die neue Kirche als Wallfahrtskirche konzipiert. Direkt unter der Zentralkuppel stand der Kreuzaltar mit der Kreuzreliquie. Demzufolge ist die Dominanz dieses die zentrale Mitte einnehmenden Raumes kultisch bedingt. Der geräumige Zentralraum bot zudem genügend Platz für Pilger. Dem einschiffigen Langhaus sind zwei Seitenkapellen und eine westliche Vorhalle angegliedert. Zwischen zwei Fenstergeschossen verläuft rundum eine schmale Galerie, die alle Raumteile verbindet. Auf der Brüstung stehen weiß gefasste Skulpturen, die zwölf Apostel des Künstlers Fidelis Mock.

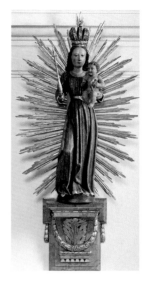

Einsiedler Madonna im Strahlenkranz, Nordwestlicher Vierungspfeiler, Kopie des 17. Jahrhunderts, 1681 aus dem Schweizer Kloster Einsiedeln überführt

Die Wiblinger Klosterkirche steht am Übergang vom Spätbarock zum Frühklassizismus. 1778, als die Kirche noch im Rohbau war, holte Abt Roman Fehr den in München geborenen Trierer Hofmaler Januarius Zick (1730–1797) zur Ausmalung der Klosterkirche nach Wiblingen. Der international ausgebildete und hochangesehene Künstler entwickelte daraufhin ein eigenes Gesamtkonzept für die Ausgestaltung des Kircheninnenraums im damals modernen frühklassizistischen Stil. Charakteristisch ist die schlichte helle Monumentalität mit weißen Wänden, Säulen und Kolossalpilastern sowie reich vergoldeten Kompositkapitellen und Ornamenten.

Zick überzeugte den Konvent, übernahm als »Bau- und Verzierungsdirektor« die Bauleitung und verdrängte damit seinen Vorgänger Specht. Neben der Ausführung der prächtigen Deckenfresken, seinem Hauptwerk, war Zick im Wesentlichen für den Entwurf der gesamten Ausstattung verantwortlich und schuf Vorlagen für Altäre, Beichtstühle und Kanzel. Alles solle nach »antiquem Geschmack« gefertigt werden,

Porträtsilhouette des Januarius Zick, Nördliches Medaillonbild am Deckenfresko der Vierung, 1780

Ruhmestafel: »Dem berühmten Mann Januarius Zick aus Koblenz, Maler und Architekt zugleich, wegen der Regelmäßigkeit des Innendekors dieser Kirche«, südliches Medaillonbild am Deckenfresko der Vierung, 1780

so lautete die Vereinbarung mit dem Abt. Selbstbewusst setzte sich Zick eine Ehrentafel in der Klosterkirche: »*Dem berühmten Mann Januarius Zick aus Koblenz, Maler und Architekt zugleich, wegen der Regelmäßigkeit des Innendekors dieser Kirche 1780*«.

Unter Zicks Oberaufsicht waren folgende Bildhauer und Stuckatoren an der Ausstattung beschäftigt: der Wessobrunner Benedikt Sporer, Johann Georg Schnegg aus Brixen, Fidelis Mock aus Sigmaringen, Franz Joseph Christian aus Riedlingen. Hinzu kamen der Schreiner Christian Unsöld aus Wiblingen sowie der Maler, Fassmaler und Vergolder Martin Dreyer, ein Laienbruder aus Wiblingen.

Neben den Deckenfresken schuf Zick die Fresken in den Seitenkapellen, das Hauptaltarbild sowie die vorderen ovalen Altarblätter in den Exedren der Vierung. Der Freskenzyklus beginnt in der Chorapsis mit der untersichtig gemalten Darstellung des Letzten Abendmahls. Der Hochaltar von Benedikt Sporer weist einen architektonischen Aufbau in Form einer antiken Ädikula auf und ist in das Wandgliederungssystem der Chorapsis integriert. Das Hochaltarbild von 1781 mit der Kreuzigung Christi ist Ausgangspunkt des Heilsgeschehens und zugleich Zicks letzte Arbeit. Die vier Meter hohen Stuckfiguren der Evangelisten stammen von Johann Georg Schnegg und verkünden die Botschaft der Kreuzigung. Zwei Trauerengel sowie vier Putti mit den Leidenswerkzeugen Christi von Franz Joseph Christian ergänzen die Dekoration. Die Reliefs

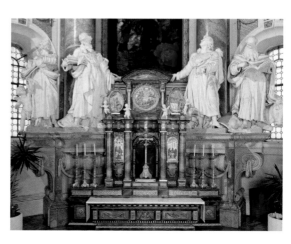

Hochaltar, Altarbild von Benedikt Sporer, umrahmt von einer Säulenädikula, Stuckfiguren der vier Evangelisten von Johann Schnegg, um 1780

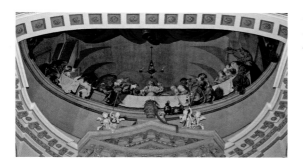

am Tabernakel der Mensa mit Szenen aus dem Alten Testament sind Werke von Christian Unsöld.

Allgegenwärtig ist in der Ausstattung die Geschichte und Bedeutung der mittelalterlichen Kreuzreliquie. An einer prominenten Stelle, in der Scheinkuppel über dem Mönchschor, ist die Wiederauffindung und Identifizierung des echten Kreuzes auf dem Kalvarienberg durch Kaiserin Helena, Mutter des römischen Kaisers Konstantin des Großen, dargestellt. Gegen Ende ihres Lebens unternahm sie eine Reise ins Heilige Land zu den Wirkungsstätten Jesu. Die Überlieferung erzählt, dass sie in Jerusalem das am Golgatha-Hügel vergrabene Kreuz Christi aufgefunden habe. Das »wahre Kreuz« hat der Legende nach seine Echtheit dadurch erwiesen, dass eine kranke Frau durch die alleinige Berührung wieder gesundete.

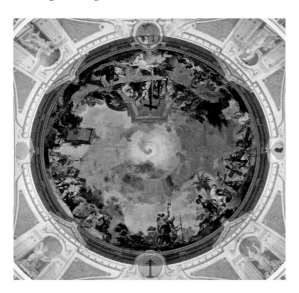

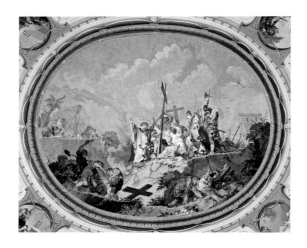

In den Eckzwickeln kann man in vier Darstellungen die Episode der Vergrabung und Wiederauffindung des Wiblinger Kreuzpartikels betrachten: Aus Furcht vor der schwedischen Besatzung Ulms wurden 1632 auf Anordnung des damaligen Abtes Johannes Schlegel (1630–1635) die Kreuzpartikel als wertvollster geistlicher Schatz des Klosters vergraben. Nach Abzug der feindlichen Truppen wusste unglücklicherweise niemand mehr, wo die kostbare Reliquie vergraben wurde, da der Abt und andere Zeugen der Pest zum Opfer gefallen waren. 1637 kam ein alter Maurer zum Kloster, der sich in der Zwischenzeit in Kärnten aufgehalten hatte und an seinem Lebensende nochmals die Kreuzreliquie aufsuchen wollte. Es handelte sich genau um denjenigen, der fünf Jahre zuvor die Reliquie im Beisein des Abtes vermauert hatte und von daher auch genau die Stelle kannte. Dargestellt ist in der Kirche, wie der Maurer im Bett liegt und ein Engel ihm im Traum erscheint und ihn auffordert nach Wiblingen zu gehen.

Das zweireihige Chorgestühl wurde ab 1777 von Johann Joseph Christian bzw. dessen Sohn Franz Joseph geschaffen. Kombiniert mit Orgelprospekten besteht sein Hauptdekor aus vergoldeten Stuckreliefs sowie Hermen als Gebälkträger. Am Dreisitz für Abt, Prior und Subprior ist der Idealplan des Wiblinger Klosters abgebildet, flankiert von den beiden Stiftern, die eine Urkunde und die Hauptreliquie tragen. Die Nischen der Orgelprospekte sind mit Statuetten der

Kirchenväter dekoriert, die Gebälkvorsprünge mit Putti bevölkert. Das südliche Orgelgehäuse enthält die eigentliche Orgel, die ein Werk des Ottobeurer Orgelbauers Johann Nepomuk Holzhey war und inzwischen mehrfach ersetzt wurde.

Ursprünglich trennte ein Gitter den Mönchschor vom Gemeinderaum, das Kreuz stand hier schon in klösterlicher Zeit. Dieses wurde in nachklösterlicher Zeit durch ein Michel Erhart zugeschriebenes Kruzifix aus dem Ulmer Münster ersetzt. Vor diesem steht als Rest des ehemaligen Kreuzaltars die sarkophagartig gestaltete Mensa.

Dreisitz im Mönchschor der Basilika, ausgeführt von Franz Joseph Christian, nach 1777

Im kreisrunden Hauptfresko in der weit gespannten Kuppel über dem mittleren Zentralraum ist in drei Szenen die Fortsetzung der Kreuzlegende dargestellt. Die Fresken sind als friesartiger, rundum verlaufender Bildstreifen angelegt und erscheinen mit den pathetischen Gesten der Akteure fast wie Bühnenbilder. Nach der Eroberung Jerusalems und nachdem das Kreuz geraubt worden war, konnte es der byzantinische Kaiser Heraklios in einem erfolgreichen Feldzug gegen die Perser zurückgewinnen und nach Jerusalem zurückbringen. Nach der Übergabe des Kreuzes an den Kaiser folgt in einer zweiten Szene, wie Heraklios wegen seines hochmütigen Auftretens der Einzug nach Jerusalem verwehrt wird. Er darf die Stadt erst betreten, nachdem er vor dem Stadttor die Insignien seiner kaiserlichen Macht abgelegt hat.

Auf der östlichen Seite der Kuppel, über dem einstigen Standort des Wallfahrtsaltars mit der realen Kreuzpartikelreliquie befindet sich die Darstellung mit der Erhöhung und Anbetung des Kreuzes, das seine wundertätige Kraft zeigt. Theatralische Triumpharchitektur bildet den Übergang zum Deckenbild. Die durchgehend als »stucco finto« (fingierter Stuck) gemalte eher nüchterne Dekorationsmalerei zeigt antike Motive und in den Kuppelzwickeln große Ädikulen, in deren Nischen Skulpturen stehen. In der östlichen Kartusche befindet sich das Wappen des Bauherrn Abt Roman, gegenüber das Wappen des Klosters. In einer Portraitsilhouette hat sich Januarius Zick in einem Medaillon selbst ein Denkmal gesetzt. Auf der anderen Seite ist die bereits erwähnte Ruhmestafel Zicks eingesetzt.

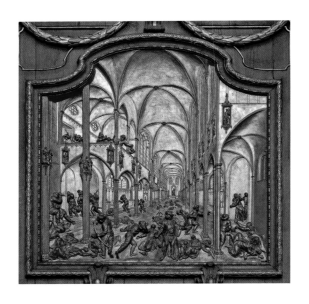

»Ermordung des Hl. Placidus und anderer Mönche durch die Türken in Messina«, Chorgestühlrelief der Nordseite, ausgeführt von Franz Joseph Christian, nach 1777

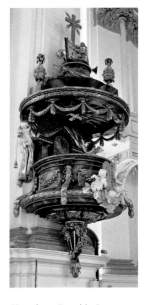

Kanzel von Benedikt Sporer, Fassung von Martin Dreyer, 1781

Insgesamt sechs Altäre befinden sich im Wallfahrtsbereich um die zentrale Rotunde. Die beiden wichtigsten Altäre in der Querachse sind Maria und dem Heiligen Benedikt geweiht. Die beiden vor den westlichen Vierungspfeilern sind Anna und Scholastika und vor den östlichen Vierungspfeilern Martin und Josef gewidmet. Die Altarskulpturen der Heiligen stammen größtenteils von Schnegg.

Über dem Langhaus ist mit dem Fresko des Jüngsten Gerichts der triumphale Abschluss der Heilsgeschichte darstellt. Christus als Triumphator und Weltenrichter schwebt vom Himmel herab auf den auf einer Wolkenbank platzierten Richterstuhl. Die Verstorbenen entsteigen auf dem untersten Bildstreifen, dem irdischen Bereich, den Gräbern und werden zum Gericht gerufen. Wer auf Erden ein gerechtes Leben im Glauben an Kreuz und Erlösung geführt hat, der wird mit leiblicher Auferstehung belohnt (Kaiserin Helena, Kaiser Heraklios), die Ungerechten bleiben dagegen Gerippe.

Am Übergang von Zentralraum zum Langhaus ist auf der rechten Seite die Kanzel angebracht. Ihr gegenüber befindet sich der Taufstein. Letzterer erhielt eine mächtige Überdachung mit der Skulpturengruppe der Aussendung der Jünger durch Jesus: »Gehet nun hin und machet zu Jüngern alle Völker und taufet sie im

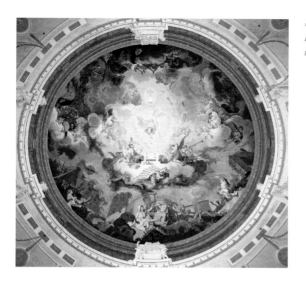

*»Das Jüngste Gericht«,
Deckenfresko des Langhauses
von Januarius Zick, 1780*

Namen des Vaters und des Sohnes und des heiligen
Geistes« (Matth. 28,19)

Die gesamte Kirchenausstattung ist in einheitlichem
Stil gestaltet und ist ein einzigartiges Gesamtkunstwerk
aus der Zeit des frühen Klassizismus. »Ein Werk von
höchster Vollendung, würdig des weitesten Ruhms« so
der Kunsthistoriker Cornelius Gurlitt (1850–1938) über
die Wiblinger Klosterkirche.

DIE SPÄTE VOLLENDUNG DES KLAUSURGEVIERTS

Die nach sieben Jahrzehnten mit der Kirche vollendete
Gesamtanlage Wiblingens repräsentiert das Selbst-
bewusstsein eines Klosters, das fast zum Rang eines
Reichsstifts aufgestiegen wäre. Wiblingen und St. Bla-
sien sind die letzten großen kirchlichen Werke des
Ancien Regime. 1800 kam die Baukampagne mit dem
vergeblichen Versuch des letzten amtierenden Abtes,
die Türme der frühklassizistischen Kirche zu vollen-
den, zum Abschluss. Weder die Konventsbauten noch
die Fassade im Klosterhof oder der Südtrakt konn-
ten vor der Säkularisation fertig gestellt werden. Die
Revolutions- und später die napoleonischen Kriege
verhinderten deren Vollendung. Der Bauzustand der
Klostergebäude vor der Aufhebung des Klosters ist
auf einer Zeichnung und in einem Kupferstich des

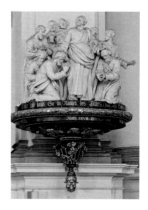

*Taufsteinüberdachung von
Johann Georg Schnegg, 1781*

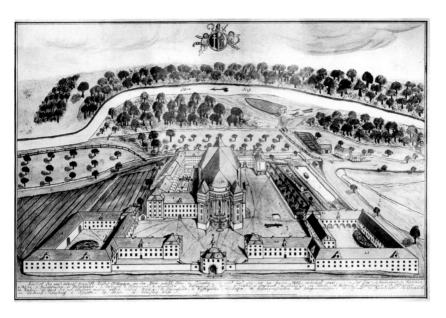

»Ansicht des vorderösterr. Benedikt. Stiftes Wiblingen an der Iller nächst Ulm in Schwaben so weit es im Jahr 1805 erbaut war«, kolorierte Federzeichnung von Pater Michael Braig, 1813

ehemaligen Wiblinger Konventualen P. Michael Braig dokumentiert.

Sämtliche Bauvorhaben auch anderer Klöster fanden mit der Säkularisation ihr Ende. Nur in Ausnahmefällen wie in Wiblingen, wurden die Bauten in späterer Zeit fortgeführt. Mitten im Ersten Weltkrieg nämlich, in den Jahren 1915–1917, wurde das Klostergeviert nach dem alten Plan Wiedemanns geschlossen. Die württembergische Militärverwaltung entschied sich für die Fertigstellung des fehlenden südlichen Konventflügels und des südlichen Westtraktes. Die Nutzung als Kaserne und der dafür erhöhte Platzbedarf brachten die Notwendigkeit eines Neu- bzw. Erweiterungsbaus mit sich. Dabei wurde der neue Südwestflügel der barocken Fassadengestaltung so sehr angeglichen, dass man einen einheitlichen Baukörper vor sich zu sehen glaubt.

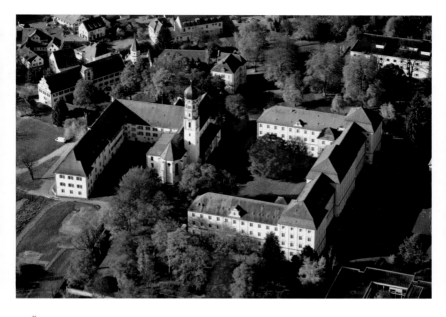

GRÜNDUNG UND AUFBAU
DER KLOSTERGEMEINSCHAFT

Kloster Schussenried aus der Luft

Das ehemalige Prämonstratenser-Reichsstift Schussen-
ried liegt in einer sanften Moor- und Moränenland-
schaft. Nicht weit vom Kloster entfernt entspringt die
Schussenquelle, die 56 Kilometer durchs Oberland hin-
durch an Weingarten und Ravensburg vorbeifließt, bis
sie bei Friedrichshafen in den Bodensee mündet. Bereits
in vorgeschichtlicher Zeit, nach dem Rückzug des »ewi-
gen Eises«, war der Ort ein beliebter Siedlungsplatz.
Kloster Schussenried zählt mit seiner hochrangigen
Architektur zu den bedeutendsten Kulturdenkmälern
in der oberschwäbischen Landschaft. Seit seiner Grün-
dung hat sich auf dem weitläufigen Areal ein Gebäude-
ensemble entwickelt, das die jahrhundertlange, leben-
dige Geschichte des Klosters widerspiegelt. Zwischen
einem südlichen Konventtrakt aus dem Spätmittel-
alter und einem nördlichen Gebäudekomplex aus der
Barockzeit liegt ein in seinen Fundamenten über 800
Jahre alter Sakralbau. Den Besucher erwarten auf dem
Klostergelände somit Gebäude, die mehr als ein halbes
Jahrtausend Baugeschichte umfassen.
Die Stiftung des Klosters geht ins Mittelalter zurück.
Beringer (†1188) war zusammen mit seinem Bruder

Konrad (†1191) letzter Nachkomme der Edelherren aus »Shuzenriet«. Da sie ohne Erben waren, übertrugen beide 1183 ihren gesamten Besitz dem Orden der Prämonstratenser zur Gründung des Klosters »Soreth«. Die Brüder traten beide dem Konvent bei, haben die Gründung aber nur wenige Jahre überlebt: Beringer starb 1188 als Kanoniker (Priester), Konrad starb 1191 als Konverse (Laienbruder). Ihre letzte Ruhestätte fanden die Gründer in einem Grab im Langhaus der Kirche zusammen mit dem ersten Propst Friedrich. Schussenried war eine Tochtergründung des Klosters Weißenau. Dieses stellte den Gründungskonvent und entsandte die dafür nötigen Kanoniker und Konversen.

Der Prämonstratenserorden konnte im 12. und 13. Jahrhundert in Oberschwaben sehr viele Neugründungen aufweisen. Als Reformbewegung wurde der Orden 1120 von Norbert von Xanten im französischen Prémontré gegründet. Er zählt mit den Benediktinern, Zisterziensern und Augustiner-Chorherren zu den Prälatenorden, die Grundbesitz erwarben und Herrschaft ausübten. Mit einem Propst oder Abt an der Spitze leben die Prämonstratenserchorherren in klösterlicher Gemeinschaft streng nach der Regel des Heiligen Augustinus mit dem Gelübde des Gehorsams, der Keuschheit und der persönlichen Armut. Ihr Kennzeichen ist das weiße Ordensgewand. Mehrmals täglich versammeln sie sich zum gemeinsamen Gebet. Die Seelsorge zählte zu den Hauptaufgaben, tagsüber konnten die Prämonstratenser ihr Kloster verlassen, um als Priester zu wirken. Das benediktinische »Bete

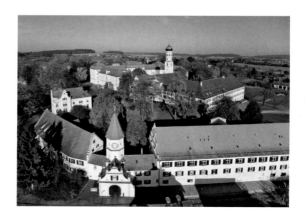

Die Kosteranlage

und arbeite« bedeutet für die Prämonstratenser eher »Bete und sorge«.

Nach dem Tod des Stifters Konrad 1191 kam es zu Erbstreitigkeiten mit dem Schwager Konrad von Wartenberg. Dieser machte Erbansprüche geltend und überfiel das Kloster. Bis zur gütlichen Einigung 1205 waren die Prämonstratenser gezwungen Zuflucht in ihrem Mutterkloster zu suchen. Gesichert wurde in der Folgezeit die rechtliche Stellung Soreths durch Privilegien von Kaiser und Papst. Dank des Stiftungsgutes der Klostergründer wuchs die klösterliche Gemeinschaft und gewann an Bedeutung. Klosterkirche und Klausurgeviert konnten in den 1230er Jahren fertiggestellt werden.

Durch Schenkungen seitens des benachbarten Adels erweiterte sich der Klosterbesitz und ermöglichte den Zukauf von Ländereien, Ortsherrschaften und Kirchenpatronaten. 1440 wurde das Kloster zur Abtei erhoben und damit seine Rechtsstellung verbessert. Diese Statuserhöhung war der Grund für umfangreiche Umgestaltungen und Neubauten Ende des 15. Jahrhunderts. Ab 1452 stand das Kloster unter dem Schutz der Truchsesse von Waldburg und der Georgsritterschaft. Nachdem das Kloster reichsunmittelbar wurde, war es nur noch dem Kaiser verpflichtet. 1521 erlangte es die Hohe Gerichtsbarkeit und 1596 erhielt der Abt die Pontifikalien.

Der Heilige Magnus, in Oberschwaben auch »Sankt Mang« genannt, ist der Kirchenpatron des Klosters. Der Teil eines ihm zugeschriebenen Stabes kam wohl im Mittelalter in die Klosterkirche und ist die kostbarste Reliquie. Die Chorherren gingen mit der Reliquie in die ländliche Umgebung, um die Felder zu segnen, damit ihnen Mäuse und Unwetter nichts anhaben konnten. Bisweilen wurde die Magnusreliquie sogar als Abwehrmittel gegen Schädlinge an Nachbargemeinden oder befreundete Klöster ausgeliehen. Die wertvolle Einfassung der Reliquie stammt aus der Zeit des Chorneubaus unter Abt Heinrich Österreicher (1480–1505) und wurde in der Folge mehrfach umgearbeitet.

Wie in den meisten Prämonstratenserklöstern besaß Kloster Schussenried eine eigene altsprachlich und theologisch orientierte Schule zur Heranbildung des

Bildnis Abt Jakob Renger, Ölgemälde, wohl 16. Jahrhundert. Auf dem Porträt sieht man die ordenstypische Bekleidung der Chorherren: einen Umhang aus Hermelinpelz und das weiße Birett.

Magnusstab mit der bedeutenden Reliquie

35

Nachwuchses. Nicht wenige Novizen studierten an Ordenshochschulen wie Dillingen, Prag oder Rom. Außerdem unterhielt das Kloster eine recht fortschrittliche höhere Lehranstalt, deren Anfänge bis ins 16. Jahrhundert zurückreichen. Die Klosterschule war weit über Schussenried hinaus bekannt. Unterrichtet wurden die Fächer Religion, Latein und Geschichte sowie Algebra, Geometrie, Gartenkunst, Dramaturgie, Musik und Bierbrauen. Die Klosterbibliothek umfasste Werke aller Wissenschaftszweige.

Einschnitte und Zerstörungen erlebte das Kloster während des Bauernkrieges 1525 und vor allem während des Dreißigjährigen Krieges (1618–1648). Abt Matthias Rohrer (1621–1653) notierte zu der schlimmen Zeit: *»Gott verleihe die Gnade, dass es doch bald ein Ende nehme; denn wir pfeifen nunmehr allhier aus dem letzten Loch!«* Bei den Plünderungen und Bränden durch schwedische Truppen wurden große Teile der Klosteranlage und des Territoriums beschädigt bzw. zerstört und die Chorherren vertrieben. Das Kloster zählte nur noch acht Konventualen und die Untertanen waren auf 260 zusammengeschrumpft. In den Jahren danach erfolgte ein jahrelanger mühsamer Wiederaufbau.

Mitte des 18. Jahrhunderts kann als Blütezeit des Klosters bezeichnet werden, als die größte zusammenhängende Ausdehnung des Territoriums erreicht wurde und eine rege künstlerische und wissenschaftliche Tätigkeit einsetzte. 1750 wählte der Konvent den bereits 66-jährigen Magnus Kleber (1684–1756) in das Amt des Abtes. Unter seiner Regierung wurde 1752 der Grundstein für ein modernes Neues Kloster im herrschaftlichen Stil gelegt. Kleber galt als sehr baufreudig und begeisterte sich für barocke Prachtentfaltung.

SÄKULARISATION UND SPÄTERE NUTZUNG

Zwischen der Einweihung der neuen Klosteranlage 1763 und der Aufhebung des Schussenrieder Klosters lagen nur vierzig Jahre. 1803 wurde das Prämonstratenserkloster wie viele andere kirchliche Institutionen in Südwestdeutschland im Zuge der Säkularisation aufgelöst. Als Ausgleich für linksrheinische

Gebietsverluste fiel es an die Grafen von Sternberg-Manderscheid. Zum Kloster gehörte damals ein Gebiet von etwa 110 Quadratkilometern mit 3.200 Untertanen. Zur Zeit der Aufhebung des Klosters gehörten 30 Chorherren zum Konvent. 18 blieben vor Ort und versahen zum Teil im Auftrag der neuen Herren die Pfarreien. Die beiden klösterlichen Gymnasien wurden geschlossen. Der letzte Abt des Klosters, Siard Berchtold, floh und brachte einen Teil des Klosterschatzes nach Tirol.

1835 kaufte das Königreich Württemberg das Areal und errichtete ein Eisenschmelzwerk und einen Hochofen, die sogenannte »Wilhelmshütte«. Die Schwäbischen Hüttenwerke produzierten bis zur Einstellung des Gießereibetriebs 1998. Von dieser Nutzung zeugen noch heute die Eisenbahnschienen, die man beim Eintritt durch das »Törle«, dem unteren Klostertor, überquert. Die Industrieansiedlung hatte den Abbruch einiger Klostergebäude zur Folge und zerstörte das ursprünglich geschlossenere Erscheinungsbild der Gesamtanlage. In den Räumen des Klosters wurden Wohnungen eingerichtet, im Westflügel für Geistliche, im Ostflügel für den Kameralverwalter und Revierförster. Im Nordflügel befand sich eine Schule. Der Bibliothekssaal wurde 1851 in einen Betsaal für die evangelische Diasporagemeinde umgewandelt und mit Altar, Kanzel, Bänken und Orgel (1892) ausgestattet.

Große Teile des Klosters blieben ungenutzt. Erst 1875 richtete die Königliche Heil- und Pflegeanstalt die Räumlichkeiten des Neuen Klosters für ihre Zwecke ein. Kurz vor 2000 zog diese Einrichtung aus dem barocken Konventbau aus und machte den Weg frei für

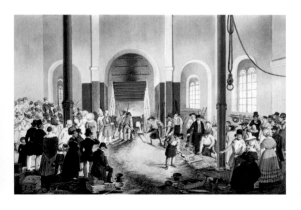

Gießerei der Wilhelmshütte, Sauter, 1837/40

eine kulturelle und öffentliche Nutzung des Gebäudes. Die Nachfolgeinstitution, das Zentrum für Psychiatrie, ist noch heute auf dem Areal ansässig. Das Gelände zeugt davon mit zahlreichen Neubauten.

2003 öffneten sich schließlich mit der Ausstellung »Alte Klöster – Neue Herren« die Türen des barocken Konventbaus für Besucher. Ein besonderes Augenmerk verdient das vom Württembergischen Landesmuseum 2010 eingerichtete »Museum Kloster Schussenried«, das die »verborgene Pracht hinter Klostermauern« zeigt. In dieser ständigen Ausstellung steht die Geschichte des Klosters und der Region Oberschwaben im Mittelpunkt. Zudem bietet der Konventbau, verteilt auf zwei Geschosse, helle und moderne Räume für Wechselausstellungen zu vielfältigen Themen. Kunst und Kulturgeschichte von der Frühgeschichte bis heute werden in spannenden Präsentationen anschaulich vermittelt.

Der museumspädagogische Raum im Erdgeschoss nimmt in seiner Gestaltung auf den Bibliothekssaal im zweiten Obergeschoss Bezug. Hier werden Themen aus dem Bildprogramm der Bibliothek aufgegriffen und in die heutige Zeit transportiert. Ein umfassendes Besucherleitsystem, große Übersichtspläne auf dem Klosterareal sowie innerhalb des Gebäudes weisen den Weg. Ebenfalls auf dem Klostergelände findet man eine Schwäbische Mundartbibliothek und ein Kutschenmuseum.

DAS ALTE KLOSTER

Der Baubeginn für die Kirche und die Konventgebäude erfolgte bereits kurz nach der Gründung des Klosters 1183. Über wechselvolle Jahrhunderte hinweg blieb der Kern des Klosterensembles erhalten. Der einst mit einer Klostermauer umgebene mittelalterliche Stiftsbezirk ist mit einigen historischen Bauten sowie einem Stück freistehender Klostermauer noch teilweise zu erfassen. Von Südwesten aus erhält man über das »Törle« Zugang in den von Wirtschaftsgebäuden gerahmten Hof. Nachdem Schussenried 1440 zur Abtei aufgestiegen war, ließ Abt Heinrich Österreicher (1480–1505) 1482

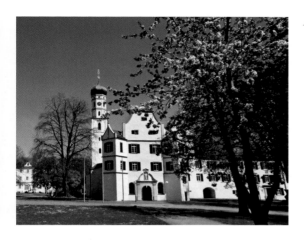

die Klosteranlage erweitern. Bei dieser Modernisierung entstanden die hochmittelalterlichen Klausurbauten südlich der Kirche. Der dreigeschossige Bau der Prälatur wird von diagonal gestellten Türmchen flankiert. Das Erdgeschoss nimmt die dreischiffige Kirchenvorhalle auf, die Obergeschosse dienten als Wohnung und Prachträume für den Abt. Ein Durchgang führt durch den Westtrakt der Klausur in den Kreuzgang, von dem der romanische, 1480 eingewölbte Westflügel erhalten ist. Der Westflügel sowie der weit über die Kirche nach Osten ragende Südflügel der Klausur (Konventbau) entstammen dem Wiederaufbau nach der Brandzerstörung 1647. Nicht mehr erhalten ist der Ostflügel (mit Sakristei und Kapitelsaal), der mit einem gewinkelten Gang an die Kirche angeschlossen war.

Ein Gemälde aus dem Klostermuseum der St. Magnus-Kirche zeigt einen Zustand vor dem barocken

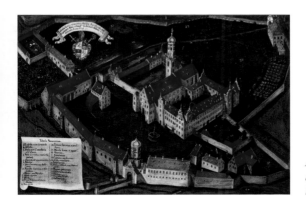

Ansicht der Klosteranlage vor dem barocken Neubau mit Bildlegende, Ölgemälde von 1721

Neubau und demonstriert, wie mächtig und weitläufig das Kloster 1721 war.

Vor Ort haben sich die Bezeichnungen Altes und Neues Kloster eingebürgert. Das sogenannte Alte Kloster umfasst die ehemalige Klosterkirche sowie mittelalterliche und frühbarocke Teile des ehemaligen Abteigebäudes: der West- und Südflügel sowie das Untere Tor mit Anbauten. Das Neue Kloster beinhaltet die für den barocken Neubau ausgeführten Teile der Klosteranlage nach 1752.

DAS NEUE KLOSTER

Planungen zu einem Klosterneubau reichen bis ins Jahr 1656 zurück, als der für Kloster Isny tätige Baumeister Michael Beer im Auftrag von Abt Augustin Arzet (1656–1666) dem Konvent einen Entwurf vorlegte. Von diesem hat sich nichts erhalten. Um 1700 ließ Abt Tiberius Mangold (1683–1710) vom Vorarlberger Baumeister Christian Thumb erneut Pläne für den Neubau einer barocken Klosteranlage entwerfen. Dieser sah eine geschlossene vierflügelige Anlage mit der Kirche in der Mitte und Verbindungstrakten nach Norden und Süden vor. Der Spanische Erbfolgekrieg (1701–1714) und Uneinigkeiten innerhalb des Konvents stoppten zunächst alle weiteren Planungen.

In der Zwischenzeit kamen die meisten Bauausgaben der von 1728 bis 1933 errichteten nicht weit von Kloster Schussenried entfernten Wallfahrtskirche von Steinhausen zugute. Deren Kosten überschritten die zunächst genehmigte Summe um das Fünffache und rissen ein tiefes Loch in die Finanzkasse des Klosters. Die in allen Reiseführern als »schönste Dorfkirche der Welt« bezeichnete Wallfahrtskirche ist gleichzeitig Station der Jakobspilger auf dem Weg nach Santiago de Compostela. Ziel der Pilger ist ein Gnadenbild, eine kurz nach 1400 entstandene Holzskulptur der Muttergottes, die ihren vom Kreuz abgenommen toten Sohn hält und beklagt. Abt Didakus Ströbele (1719–33) ließ die Kirche nach Entwürfen von Dominikus Zimmermann (1685–1766), einem der bedeutendsten süddeutschen Kirchenbaumeister des Rokoko, errichten.

Zusammen mit seinem Bruder, dem Freskanten Johann Baptist Zimmermann, entstand auf Kosten Schussenrieds bis 1733 einer der schönsten Sakralräume des süddeutschen Rokoko. Die Vervielfachung der veranschlagten Baukosten für die Wallfahrtskirche waren Auslöser für die erzwungene Abdankung des Abtes.

Schließlich präsentierte Abt Siard Frick (1733–1750) dem Konvent ein Neubauprojekt für Klosteranlage und Kirche, ebenfalls eine Vierflügelanlage mit der Kirche im Zentrum. 1749 beschloss der Konvent den Neubau, der ab 1750 in Angriff genommen wurde. Im Februar 1750 wurde Magnus Kleber zum neuen Abt von Schussenried gewählt und somit zum eigentlichen Bauherrn.

Bildnis Siard Frick,
Ölgemälde nach 1750

Auf einem Porträt ist Kleber mit einem Plan des Neuen Klosters zu sehen. Mit der Ausführung beauftragte der Abt den aus Stafflangen stammenden Baumeister Jakob Emele (1707–1780). 1752 erfolgte die Grundsteinlegung. Emele begann mit dem Westtrakt (1752/53) und setzte den Bau am Nordflügel fort (1754/55). 1757 wurde der Ostflügel fertiggestellt. Bis 1763 wurden die Innenräume ausgestattet. Wegen Geldmangels musste 1763 nach Vollendung des Bibliothekssaals die Bautätigkeit nach kaum mehr als einem Jahrzehnt eingestellt werden. Nur Teile des ehrgeizigen Idealplanes konnten bis dahin vollendet werden.

Mit dem Neubauprojekt sollte noch einmal der barocke Idealgedanke einer schlossartigen Klosteranlage im Geiste des spanischen Escorial-Klosters heraufbeschworen werden. Es sollte hier eine der letzten oberschwäbischen Klosterresidenzen von höchstem repräsentativem Anspruch entstehen. An Vorbildern mangelte es nicht. Das Projekt reiht sich ein in die Tradition der großen Barockklöster Weingarten, Einsiedeln und Ottobeuren. Vor allem bestehen in der Planungs- und Baugeschichte ausgeprägte Parallelen zu Kloster Wiblingen: Beide Klöster verfügten im Grunde nicht über die ökonomischen Mittel für Bauprojekte in dieser Größenordnung. Trotz verhältnismäßig geringer Einkünfte planten beide Abteien Klosteranlagen, die sich mit den größten in Süddeutschland messen können. Wie in Wiblingen wurde in Schussenried der Neubau der Klosterkirche, die am meisten Aufwand erforderte, zunächst zurückgestellt.

Bildnis Benedict Wahl,
Ölgemälde, 16./17. Jahrhundert

41

Architekturmodell der geplanten Klosteranlage von Dominikus Zimmermann, 18. Jahrhundert

Von der geplanten Klosteranlage haben sich in Schussenried zwei barocke Architekturmodelle erhalten, die im Museum präsentiert sind. Diese vermitteln anschaulich den Umfang des ehrgeizigen Bauprojektes. Die einzelnen Geschosse und Dächer sind abnehmbar und geben Einblick in die Räumlichkeiten. Sämtliche Wände, Wandöffnungen, Treppen und sogar Ofenanlagen sind zu sehen. Das Modell und damit auch der Entwurf der Klosteranlage wird der Werkstatt des Architekten Dominikus Zimmermann zugeschrieben, der sich mit dem Bau der Wallfahrtskirche in Steinhausen (1728–1733) und der Wieskirche (1745–1754) berühmte Denkmäler geschaffen hatte.

Das Modell der Klosteranlage wird von der Kirche in der Mittelachse dominiert. An diese schließen sich symmetrisch vier dreigeschossige Klausurbauten an, die von vorspringenden Eckrisaliten begrenzt werden. Im Norden und Süden finden sich entgegengesetzt ähnlich gestaltete Mittelrisalite. Sieben Treppenhäuser zum Innenhof waren vorgesehen: zwei größere gegenüber den Haupteingängen im Westen, je zwei kleinere im Norden und Süden und ein doppelläufiges Treppenhaus im Osten. Das Modell überzeugte jedenfalls den Konvent, so dass dieser im April 1749 beschloss, ein neues Kloster nach diesem Entwurf erbauen zu lassen. Der zeitgenössische Benediktinermönch Johann Nepomuk Hauntinger aus dem Kloster St. Gallen war voller Bewunderung für den Entwurf: *»Wenn dies Stift einst dem schönen Plane nach, den man uns vorzeigt, ausgeführt wird, so muss es eines der herrlichsten in Deutschland abgeben«.* Möglicherweise aus Kostengründen

Idealansicht der von Jakob Emele geplanten und teilweise ausgeführten Klosteranlage auf einem zeitgenössischen Gemälde

erhielt Zimmermann selbst nicht die Bauleitung, obwohl er sich darum beworben hatte. Von wenigen Veränderungen abgesehen diente sein Modell als Grundlage für den ausführenden einheimischen Architekten Jakob Emele, der auch am Bau der Wallfahrtskirche Steinhausen mitgewirkt hat.

Von Emele stammt ein zweites Modell, das um 1760 entstand. Es zeigt die geplanten Wirtschaftsgebäude in beeindruckenden Dimensionen, die ebenfalls wie in Wiblingen in zwei Gebäudekomplexen den Hauptzugang zum Klosterareal flankieren. Darin enthalten waren im Erdgeschoss eine Bäckerei und Mühle, eine Brauerei und Werkstätten sowie Stallungen für Vieh und Pferde und Scheunen für Heu und Feldfrüchte. Diese Einrichtungen waren obligatorisch, um die Eigenversorgung des Klosters zu gewährleisten. In den Obergeschossen lagen die Unterkünfte für Knechte und Mägde. Im Gegensatz zu Kloster Wiblingen wurde in Schussenried nicht mit dem Bau der Wirtschaftsgebäude begonnen. Zur Entstehungszeit des Modells war deren Verwirklichung bereits nicht mehr realistisch und hätte die finanziellen Ressourcen der Abtei um ein Vielfaches überschritten.

Unter Abt Nicolaus Kloos (1756–1775) wurden die Arbeiten am Neubau eingestellt. Der bis dahin errichtete Teil der Klosteranlage wurde am 16. Oktober 1763 eingeweiht. Während der Nordflügel noch komplett

zur Ausführung kam, wurde vom Westflügel lediglich der nördliche Teil bis zur Anschlussstelle an die nicht gebaute Kirche errichtet. Der Ostflügel wurde zwar zu etwa drei Viertel der Planung ausgeführt, im 19. Jahrhundert wurden davon jedoch fast 60 Meter einschließlich des Kapitelsaals wieder abgebrochen. Damit erhielt der Ostflügel die gleiche Länge wie der Westflügel. Der Südflügel und der südliche Teil des Westflügels wurden, ebenso wie die Wirtschaftsgebäude, nicht mehr errichtet. An ihrer Stelle blieben die Gebäude des alten Klosters weitgehend bestehen.

Der Westflügel diente als Hof- und Gastgebäude, in das vor allem Äbte und Adelige einquartiert wurden. Der Zentralbau des Ostflügels wurde auch das neue Kapitel genannt. Im Erdgeschoss befand sich der Kapitelsaal mit Altar. Der Raum darüber, mit Beichtstühlen ausgestattet, war für geistige Exerzitien bestimmt. Im dritten Stock lag das »Vestiarium« mit zahlreichen vergoldeten Schränken zur Aufbewahrung von Kleidern, deshalb auch »Goldener Saal« genannt. Darüber befand sich die sogenannte Alte Bibliothek, die zur Aufnahme der Handbücherei der Chorherren diente. In den übrigen Räumen des Osttrakts lagen vermutlich die Wohn- und Schlafräume des Konvents.

Durch die unterschiedliche Nutzung nach der Säkularisation des Klosters wurden die Innenräume größtenteils in Wohnungen und Büroräume umgebaut. Von der barocken Ausstattung haben sich daher nur der Bibliothekssaal und einige Deckenfresken in den Fluren und Treppenhäusern erhalten. Im Flur des Nordtraktes sind Begebenheiten aus dem Leben Marias und der Kindheit Jesu zu sehen: In der Nordwestecke im ersten Obergeschoss die Darstellung der Verkündigung von J. G. Meßmer und die Begegnung von Maria und Elisabeth von Franz Georg Hermann (1754) im zweiten Obergeschoss. In der Nordostecke ist an der Decke des ersten Obergeschosses die Darbringung des Jesuskindes im Tempel (1759) und im zweiten Obergeschoss der Zwölfjährige Jesus im Tempel (1758) von J. G. Hölz dargestellt.

In den Flachkuppeln der Treppenhäuser kann man Szenen zur Gründungsgeschichte des Ordens betrachten: Im Nordwesten ist die Bestätigung des Prämonstratenserordens durch Papst Honorius II. 1126

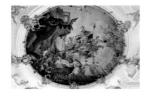

Bestätigung des Ordens durch Honorius II. im Jahr 1126, Ausschnitt aus dem Deckenfresko des Treppenhauses im Nordwesten

mit dem vor ihm knienden Heiligen Norbert als Stifter und dem engelumschwebten Heiligen Augustinus, nach dessen Regeln die Prämonstratenser lebten, ausgebreitet. Hier ist auch die Signatur des Malers angebracht: »F. G. Herrmann pinxit 1754«. Das Deckenfresko gilt als eines seiner Hauptwerke. Im Nordosten sieht man an der Decke die Verleihung des Ordensgewandes durch Maria an den heiligen Norbert, signiert 1758 durch den bekannten Barockmaler Gottfried Bernhard Götz (1708–1774) aus Augsburg.

Über dem Westportal des Bibliothekssaals wird der Studierende unmissverständlich aufgefordert: »Scrutamini scripturas« – »Durchforscht die Schriften«.

DER BIBLIOTHEKSSAAL

Entstanden zwischen 1754 und 1761 unter der Leitung des Schussenrieder Klosterbaumeisters Emele stellt der Bibliothekssaal ein wahres Meisterwerk barocker Ausstattungskunst dar. Als Vorbild diente die knapp 15 Jahre früher entstandene Bibliothek des Benediktinerklosters Wiblingen, die man offensichtlich noch übertreffen wollte. Wie dort befindet sich der Saal im Mittelpavillon des Nordflügels und ist künstlerischer Höhepunkt der Klosteranlage. Das Schussenrieder Programm ist eines der reichsten und ausführlichsten im ganzen 18. Jahrhundert.

Bibliothekssaal, 1754–1761 unter der Leitung des Schussenrieder Klosterbaumeisters Jakob Emele entstanden

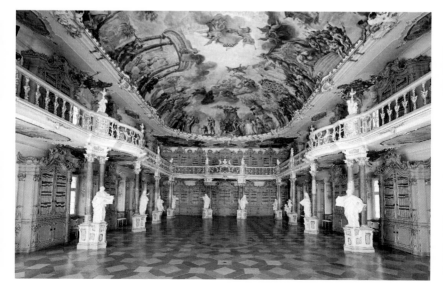

*Bildnis Nikolaus Kloos,
Gottfried Bernhard Götz,
Ölgemälde nach 1775*

Der Bibliothekssaal war nicht nur den Ordensmitgliedern vorbehalten. Da er auch der Repräsentation und dem Empfang von Besuchern diente, lag er zwischen Klausur und Gästetrakt. Die zwei Zugänge waren als Bücherschränke getarnt. *»Scrutamini scripturas«* (»Durchforscht die Schriften«) steht über dem Westportal, dem heutigen Besuchereingang. Dieses Zitat aus dem Johannesevangelium ist eine Aufforderung zum Studium. Der Raum diente nicht nur rein wissenschaftlichen Zwecken. Er war vor allem ein Schau- und Repräsentationsraum, in dem der Abt seine Gäste empfing. Die Ausstattung hatte daher einem hohen repräsentativen und programmatischen Anspruch zu genügen.

In der Raummitte ist die Wirkung am eindrucksvollsten. Der zweigeschossige Rechtecksaal weist eine umlaufende Galerie auf, die elegant die beiden Geschosse trennt. Über eine außerhalb des Saals liegende Treppe erhält man Zugang zu den Bücherschränken des Obergeschosses. Die Galerie wird von zwölf Säulenpaaren aus rötlichem Stuckmarmor mit goldverzierten Kapitellen gestützt. Verschiedene Ebenen, die Gesimse, die Galerie, die Schrankbekrönungen und die Friese betonen die Horizontale und verstärken den Eindruck der Weite des Saals. Immerhin misst der Saal 27 mal (knapp) 14 Meter im Verhältnis 2:1, mit einer Höhe im Mittelpunkt von beinahe zehn Metern. Durch ein zartes Farbenspiel in Weiß, Gelb, Braun, Rosa und Blau mit aufgesetzten goldenen Glanzlichtern erhält die Bibliothek eine festliche und sakrale Wirkung.

Das Bildprogramm bestimmte der damalige Vorsteher des Klosters, Abt Nikolaus Kloos (1756–1775) maßgeblich mit. Sein Leitspruch ist in einer Inschrift am Rand des großen Deckenfreskos, unter der Thronszene auf der Eingangsseite angeführt: SEDES SAPIENTIAE MAGNIFICATA A NICOIAO ANTISTITE – *»Sitz der Weisheit verherrlicht von Abt Nicolaus«*. In der Inschrift ist in römischen Ziffern auch die Jahresangabe 1757 versteckt, das Jahr, in dem das Deckenfresko vollendet wurde. Der Bibliothekssaal ist neben seiner zeitgenössischen Ausprägung des Kunststils vor allem Ausdruck der Ideale der Zeit. Das Bildprogramm stellt den gesamten geistigen Kosmos des 18. Jahrhunderts vor. Er ist eine dialektische Schau zwischen Altem und Neuem

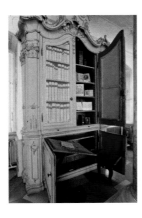

Arbeitsplatz mit Scheinarchitektur

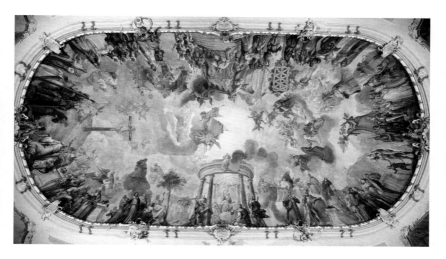

Testament, zwischen Heils- und Weltgeschichte, zwischen heidnischer Antike und christlichem Abendland, Geist und Materie, Himmel und Erde.

Von 1755 bis 1757 schuf der Maler Franz Georg Hermann (1692–1768) zusammen mit seinem jüngeren Sohn Franz Joseph das große Deckenfresko. Es bildet einen illusionären, sich in den Himmel vertiefenden Raum und lässt sich in 14 Bildbereiche unterteilen, die allesamt Themen um Weisheit und Wissenschaft beinhalten. Die wichtigsten Szenen sind in der Mittelachse angeordnet: Die Menschwerdung im Westen, die Erlösung im Osten und die Auferstehung in der Mitte. Auf der Querachse sind Beispiele für die göttliche und irdische Weisheit dargestellt. Dazwischen sind jeweils zwei wissenschaftliche Disziplinen zu sehen, wobei jeder Szene auf der Rahmung des Freskos eine Kartusche mit einer erklärenden Inschrift zugeordnet ist.

Für die einzelnen Wissenschaften stehen sinnbildlich und stellvertretend Personen, meist berühmte Vertreter ihres Fachs oder historische Ereignisse. Den Figuren ist eine Vielzahl von Büchern und Schriftblättern als äußeres Zeichen der Bibliothek beigegeben. Die göttliche Weisheit inspiriert die menschliche Weisheit in Form der Wissenschaften, Künste und Techniken. Nur durch den Dienst an der Religion erhalten die menschlichen Wissenschaften ihren Sinn. Die kirchlichen Vertreter sind daher hierarchisch über den weltlichen Gelehrten der Rechtswissenschaft, Geschichte, politischen

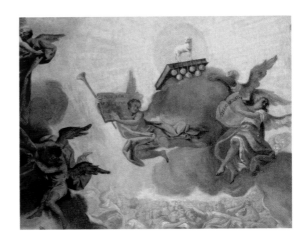

Göttliche Weisheit, verkörpert durch das Lamm, Mittelpunkt des Deckenfreskos, 1755/57

Geografie und Philosophie angeordnet. Das zu erwerbende Wissen sollte demnach nie Selbstzweck sein, sondern stets den Weg zur Gotteserkenntnis weisen.

In den 28 Fensterlaibungen brachte der Künstler Johann Jakob Schwarzmann auf beiden Ebenen insgesamt 56 goldgefasste Stuckreliefs an, die sich auf die darüber liegenden Szenen im Deckengemälde beziehen. Auf vielen befinden sich Hinweise auf die im Fresko abgebildeten Personen, die ohne diese nicht zu identifizieren wären.

Hauptthema und gleichzeitig Mittelpunkt des Deckenfreskos ist die *Divina Sapientia*, die Göttliche Weisheit, verkörpert durch das apokalyptische Lamm auf dem Buch mit den sieben Siegeln. Nach der Offenbarung des Johannes geben sie Hinweis auf die Wiederkehr Christi. Noch ist das Buch mit den sieben Siegeln verschlossen, die Enthüllung des Heilsplans steht

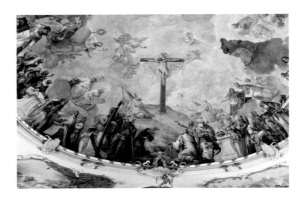

Christus am Kreuz, 1755/57

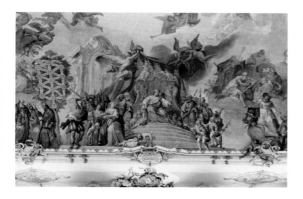

bevor. Zwei Engel unterhalb des Lamms verweisen auf das Jüngste Gericht: »Von dort wird die Welt gerichtet werden«. Die 12.000 von Gott beim Weltgericht Geretteten sammeln sich unterhalb der Wolke. In der Verlängerung der Längsachse ist Maria mit dem segnenden Christuskind, auf der gegenüberliegenden Seite ist Christus am Kreuz zu sehen. Vertreter aus dem Alten und Neuen Testament bevölkern den Kalvarienberg. Während auf der einen Seite Moses und sein Volk ehrfürchtig zum Gekreuzigten aufblicken, betet auf der anderen Seite, demütig niederkniend, der Apostel Petrus mit umgekehrtem Kreuz.

»Er wird euch alles lehren« verweist eine Kartusche in der nächsten Szene auf der Querachse: Der Spruch bezieht sich auf den Heiligen Geist, der in Gestalt einer Taube unter der Kuppel seines Tempels mit den sieben Säulen der Weisheit schwebt. Sieben allegorische Frauen verkörpern die sieben Gaben: Stärke, Wissenschaft, Weisheit, Frömmigkeit, der Rat, die Gottesfurcht und der Verstand. Auf der dem Tempel gegenüberliegenden Seite sitzt König Salomon auf einem goldenen, von Löwen flankierten Thron. Zu beiden Seiten zeugen Episoden von der Weisheit des Königs: Auf der linken Seite zeigt sich die Weisheit im Salomonischen Urteil über den Streit der Mütter um das tote und das lebendige Kind. Rechts vom Thron ist die Lösung des Rätsels der Königin von Saba, in der Unterscheidung des von Bienen umschwirrten echten Blumenstraußes von den wächsernen Blumen, dargestellt. Unter der Szene der Marienverehrung wird eine historische Begebenheit erzählt: Nikolaus Wierith, Abt des

Pater Mohr mit seinem Flugapparat, 1755/57

49

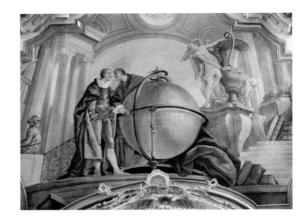

Prämonstratenserklosters Obermarchtal, erhielt 1686 eine Audienz bei König Ludwig XIV. in Versailles. Diesen beeindruckte der Abt durch seine außerordentliche Gelehrsamkeit und Beredsamkeit, was ihm ein goldenes Brustkreuz mit dem Titel »Salomon II.« einbrachte. In einem Detail neben der Audienzszene trägt der trojanische Prinz Äneas seinen gebrechlichen Vater Anchises auf dem Rücken. An der Hand hält er seinen Sohn Ascanius. Hinter ihnen ist das brennende Troja zu sehen.

Zwischen der Audienzszene am Eingang und dem Thron Salomons ist ein besonderer Prämonstratenser abgebildet. Dr. Caspar Mohr (1575–1625), ein schwäbischer Tüftler aus Busenberg bei Eberhardzell, auch unter dem Namen »fliegender Chorherr« bekannt, wird hier mit seiner »fußbetriebenen Flugmaschine« gezeigt. Einen Flugapparat gab es wirklich, er bestand aus »Gänsefedern mit Treibschnüren zusammengebunden«, wie

es in der Klosterchronik heißt. Mohr konnte mit den Flügeln, die er an Schlaufen mit den Händen festhält, schwingende Flugbewegungen ausführen, wie sie bei Vögeln zu beobachten sind. Mit seinem selbstgebauten Flugapparat soll der Chorherr sogar versucht haben, aus dem Schlafsaal im dritten Obergeschoss davonzufliegen, was der Abt gerade noch verhindern konnte. Neben seinen aerodynamischen und mechanischen Studien war der universell begabte Mohr auch als Maler, Schreiner, Schlosser, Schmied, Musiker und Orgelbauer tätig. Da weder ein Portrait des fliegenden Chorherrn noch das von seinem Flugapparat vorlag, musste sich der Maler während der Ausmalung der Decke auf seine Phantasie verlassen. Die Kritik an den Flugversuchen ist dort ebenso ersichtlich: Die bekannten Theologen Thomas von Aquin und Albertus Magnus sind über dem Flugpionier in einer abwehrenden Haltung zu sehen. Direkt hinter ihm steht Dädalus aus der antiken Mythologie, der seinen Sohn Ikarus vergeblich vor den Gefahren des Fliegens gewarnt hatte.

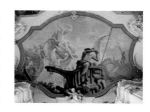

»Luft«, Galeriegemälde der Bibliothek

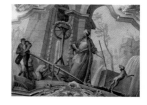

»Wasser«, Galeriegemälde der Bibliothek

Auf der Empore werden in den vier Ecken in farbigem Fresko die vier bildenden Künste Architektur, Malerei, Bildhauerei und Musik vorgestellt. In der Mitte jeder Emporenunterseite sind die vier Elemente Erde, Wasser, Feuer und Luft und ihre Nutzbarmachung für den Menschen abgebildet. Verschiedene mechanische Künste und Wissenschaften sind ebenfalls an der Unterseite der Empore an den Längsseiten zu sehen. Durch die Grau-in-Grau Malerei (Grisaille) und die Anbringung unterhalb der Empore werden diese Tätigkeiten als »niedere Wissenschaften« klassifiziert. Auf der Brüstung der Galerie sind Gipsbüsten und Putten auf kleinen Podesten angebracht. Diese schuf Johann Baptist Trunk aus Meersburg (1765). Neben Porträts von Künstlern und Wissenschaftlern werden zwei Büsten als habsburgische Kaiser interpretiert.

In der Mitte der Längsseiten befinden sich zwei von Engeln getragene goldene Wappendarstellungen. Das Wappen des Schussenrieder Klosters ist am Symbol des Löwen zu erkennen, das auf die Freiherrn Konrad und Beringer zurückgeht. Über dem Löwen sieht man den Heiligen Magnus, den Schutzheiligen des Klosters.

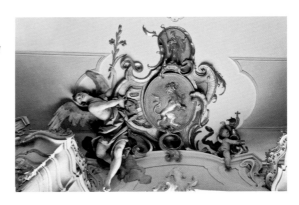

Abt und Mitra, eine traditionelle liturgische Kopf-bedeckung, zeigen wiederum die rechtliche Stellung des Klosters an. Nach der Erhebung Schussenrieds zur Abtei war es den Äbten erlaubt, die Mitra zu tragen. Auf der gegenüberliegenden Seite ist das Wappen von Abt Nikolaus Kloos zu sehen. Sein Wappen besteht aus drei Ringen, die in Form eines nach unten zeigenden Dreiecks angeordnet sind. Die Ringe finden sich auch in den Säulenkapitellen wieder. Der Engel hält einen Abtsstab, links ist ein Richtschwert zu sehen, die Zeichen geistlicher und weltlicher Macht.

Weitere Glanzpunkte in der Gesamtwirkung des Bibliothekssaals sind die 24 Alabasterstuckfiguren, die den 16 rötlichen Doppelsäulen aus Stuckmarmor auf Postamenten vorangestellt sind. Die Skulpturen schuf Fidelis Sporer, ein Bildhauer aus Weingarten. Die acht lebensgroßen Figuren symbolisieren die Verteidigung des Glaubens vor Ketzertum und Häresie. Die bärtigen Männer verweisen mit ihrem lehrenden Gestus, ihrer Kleidung, den Büchern und Schreibutensilien auf ihre Funktion als Autoritäten und Kirchenlehrer. Sie befinden sich jeweils in der Mitte der Raumseiten und wenden sich den neben ihnen stehenden Irrlehrern zu, personifiziert durch pausbackige Putten. Jeweils zwei Putten stellen Irrlehren dar, so zum Beispiel die Aufklärung, den Islam, die Freimaurer, Lutheraner oder Kalvinisten. Wer »gut« ist und wer »böse«, ist an den Engelsköpfen bzw. den Fratzen oben an den Säulen leicht zu erkennen.

Die Architektur verbindet sich mit der Malerei und der Skulptur zu einem komplexen und vielschichtigen

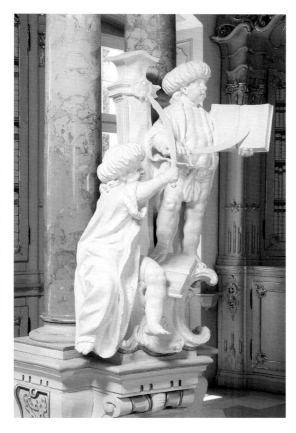

Gesamtkunstwerk. Skulpturen übernehmen architek-tonische Aufgaben und die Malerei übt sich in illusio-nistischen Scheinarchitekturen. Immer wieder lassen sich Verbindungen zwischen den Themen des Decken-freskos, den Skulpturen und sogar der Aufstellung der Bücher ziehen.

»Haben wir nicht, ohne prahlerisch davon zu reden, eine Sammlung von Büchern, die uns in Stand setzen, jede Wissenschaft zu erlernen?« so die Worte des Prämonst-ratensers Georg Vogler aus Schussenried anlässlich des 600-jährigen Jubiläums des Klosters 1783. In insgesamt 60 Wandschränken fanden die 20–30.000 Bücher Auf-stellung, welche die Bibliothek einmal umfasst haben soll. Geordnet waren sie nach Themen und Lehrgebie-ten. Die Schränke fertigte 1770 der Schussenrieder Kunstschreiner Joseph Kopf. Ursprünglich perlfarben strahlen sie seit einer Restaurierung in den 1970er Jah-ren in leuchtendem Hellblau. Unverändert blieb die

Bemalung der Schranktüren mit einer Scheinbibliothek bestehend aus Hunderten weißer Buchrücken. Sie trägt maßgeblich zum einheitlichen und harmonischen Gesamterscheinungsbild der Bibliothek bei.

In den Bücherschränken verbergen sich überraschende Details. So lassen sich beim Öffnen der unteren Türen ein Tisch und eine Sitzgelegenheit ausklappen. Inwiefern diese Plätze tatsächlich zum Studium der Bücher benutzt wurden oder vielmehr zur Vorführung für Besucher gedacht waren, ist unklar. Die Bücher des täglichen Gebrauchs fanden in einer Handbücherei im Osttrakt des neuen Klosters Aufstellung.

Von einer mittelalterlichen Büchersammlung in Schussenried ist zwar nichts bekannt, doch man muss davon ausgehen, dass das Kloster für Gebete, liturgische Gesänge und Lesungen über Handschriften verfügte. Sie wurden zunächst in allernächster Nähe zur Klosterkirche in einem Schrank in der Sakristei bzw. in einem Chornebenraum aufbewahrt. Erst seit dem späten Mittelalter entwickelten sich eigene Bibliotheksräume, die von den Konventualen auch als Studiensäle genutzt wurden. Häufig konsultierte Bücher wurden offen auf Pulten ausgelegt bzw. sogar angekettet, um eine unerlaubte Entleihe zu verhindern. Die erste Bibliothek des Klosters wurde 1486 von Abt Heinrich Österreicher über dem nördlichen Kreuzgang eingerichtet, wo sich heute das Klostermuseum St. Magnus befindet.

Mit der Erfindung des Buchdrucks und der damit verbundenen sprunghaften Zunahme gedruckter Bücher vermehrte sich der klösterliche Buchbestand immens. Das einzelne Buch verlor dabei nicht nur an Kostbarkeit, sondern meist auch an Größe und Gewicht. Büßte damit das Einzelstück an Bedeutung ein, so gewann der Buchbestand als Ganzes eine neue dekorative Kraft. Das neue Buchformat erlaubte die Unterbringung in Wandschränken, die seit der zweiten Hälfte des 16. Jahrhunderts in Saalbibliotheken Aufstellung fanden. Die Bibliothekssäle werden zunehmend größer und prächtiger ausgestattet.

Wirklich genutzt werden konnte der Bibliothekssaal keine 50 Jahre mehr. Im Zuge der Säkularisation von Kloster Schussenried 1803 gelangte der gesamte Besitz an die Herrschaft Sternberg-Manderscheid. Diese

verlor 1805 ihre Unmittelbarkeit, woraufhin König Friedrich von Württemberg 1809 sämtliche Bücher, Handschriften und Drucke aus Schussenried in die Hof- und Landesbibliothek nach Stuttgart bringen ließ. Weder ist deren genaue Zahl bekannt, noch gibt ein Bibliothekskatalog Aufschluss über Inhalt und Einzelwerke. Als die Grafen von Sternberg-Manderscheid auf Rückgabe der Bibliothek klagten, erhielten sie lediglich rund 10.000 Bände erstattet, der Rest war auf dem Transportweg verloren gegangen oder ließ sich in der königlichen Bibliothek nicht mehr identifizieren. Dieser Restbestand wurde versteigert, so dass sich heute kein einziges Buch aus der ehemaligen Klosterbibliothek vor Ort befindet.

DIE KLOSTERKIRCHE ST. MAGNUS

St. Magnus darf zu den größten erhaltenen spätromanischen Kirchenbauten Oberschwabens gezählt werden. Der Sakralbau wurde um 1185 begonnen und um 1229 fertig gestellt. Um 1230 wurde die Kirche Maria und dem heiligen Magnus geweiht. Die Neubaupläne der barocken Klosteranlage Mitte des 18. Jahrhunderts hätten einen Abbruch der alten Kirche vorgesehen. Die geplante Barockkirche hätte dabei die Mittelachse der Klausur einnehmen und mit ihrer Barockfassade den Ostflügel durchbrechen sollen. Die beiden Glockentürme wären an der Ostseite des Querschiffs zu stehen

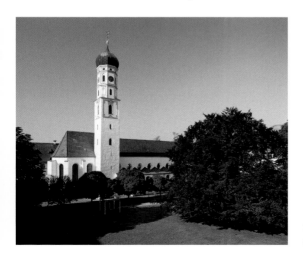

Turm der katholischen Pfarrkirche St. Magnus

55

gekommen. Nachdem es dazu nicht mehr kam, sind die Formen und das Mauerwerk der spätromanischen Klosterkirche noch heute erhalten.

Unter dem Schmuck des 18. Jahrhunderts ist noch die Grundform der mittelalterlichen dreischiffigen Basilika mit den typischen Pfeilern und Rundbögen zu erkennen. Erhalten haben sich die mittelalterlichen Mauern des um 1200 durch Gerhard Lutz erbauten romanischen Langhauses und der Westgiebel. Entlang des Südschiffs verläuft der nördliche Kreuzgangsflügel, von wo aus man in das Konventgebäude gelangte. Über dem barock vermauerten Rundbogenportal zum Kreuzgang sind in einem gotischen Fresko die Stifter mit der mittelalterlichen Kirche dargestellt. Während am westlichen Abschluss des Mönchschors der Kreuzaltar stand, befand sich das Chorgestühl im östlichen Teil des Langhauses.

In der zweiten Hälfte des 15. Jahrhunderts wurde unter Abt Heinrich Österreicher die Kirche modernisiert. Sieben neue Schrein- und Flügelaltäre mit Tafelbildern von bekannten Malern wie Bernhard Strigel ergänzten die Ausstattung. Der Ulmer Bildhauer Michael Erhart war Schöpfer der überlebensgroßen Christophorusstatue (um 1490). Bei der Modernisierung wurde die Vorhalle im Westen angefügt, darüber wurden die Räume der neuen Abtei errichtet. Den älteren Chor ersetzte man durch den heutigen spätgotischen Chor. Ebenfalls wurde der Glockenturm erhöht und mit einem Spitzhelm versehen. Das Langhaus wurde eingewölbt und bekam gleichzeitig ein neues alle drei Schiffe überspannendes Dachwerk. Somit entstand eine spätgotische Staffelhalle, die über die Fenster der Seitenschiffe und den Chor Licht erhielt. Von dem in dieser Zeit erneuerten Kreuzgang ist der zweigeschossige Nordflügel mit dem spätmittelalterlichen Bibliotheksraum im Obergeschoss (heute Klostermuseum St. Magnus) erhalten geblieben. 1498 wurde die gotisierte Kirche eingeweiht.

Im 17. Jahrhundert erfolgten weitere Umgestaltungen der Kirche. 1622 wurde der Glockenturm durch einen frühbarocken, zwiebelbekrönten Achteckaufbau erhöht. 1647, während des Dreißigjährigen Kriegs, brannten die Konventgebäude. Auch das Kircheninnere wurde durch

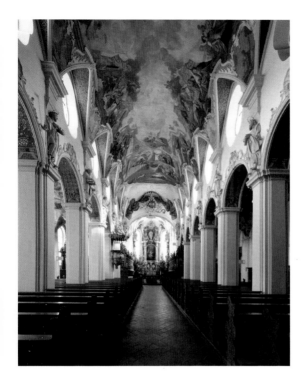

den Brand schwer beschädigt. Das Langhaus musste neu eingedeckt, die Chorschranke abgetragen und das herabgestürzte Mittelgewölbe durch eine Halbkreistonne ersetzt werden.

Ab 1744 erhielt der mittelalterliche Bau unter Abt Siard I. Frick seine heute sichtbare spätbarocke Ausstattung. Hierbei wurden in der Vorhalle, den Seitenschiffen und dem Chor die gotischen Gewölberippen und Gurtbögen abgeschlagen und die Decken mit Fresken und Stuck verziert. Im großformatigen Deckengemälde (1745/46) des Münchner Hofmalers und Stuckateurs Johannes Zick (1702–1762) im Mittelschiff des Langhauses ist in leuchtenden Farben das Wirken des Ordensgründers Norbert von Xanten dargestellt. Die beiden Hauptszenen zeigen Norbert als Prediger und Helfer der Armen im Osten und den Tod des Ordensvaters im Westen. Dazwischen sieht man weitere kleinere Szenen aus seinem Leben. Die Gemäldezyklen der Seitenschiffe zeigen Stationen aus dem Leben des Hl. Augustinus von Hippo im Süden und des Kirchenpatrons Magnus im Norden.

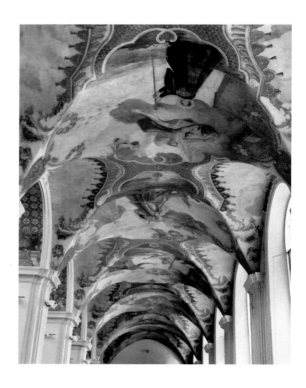

Größter Schmuck der Kirche ist das barocke Chorgestühl, das 1715 von Abt Innozenz Schmid (1710–1719) mit zwei Stuhlreihen mit je 23 Sitzen in Auftrag gegeben wurde. 1717 stellte der Obermarchtaler Bildhauer Georg Anton Machein (1685–1739) zusammen mit seinen Brüdern Jakob und Johann Georg das prächtige Chorgestühl aus dunklem Nussbaumholz mit Reliefs aus Lindenholz fertig. Zwei geschlossene Sitze für Abt und Prior sowie ein Lesepult gehörten ebenfalls zum Ensemble, wurden jedoch nach der Säkularisation aus der Kirche entfernt. Ursprünglich stand das Chorgestühl in den beiden östlichsten Langhausjochen. Bei einer umfassenden Kirchenrenovierung 1930 wurde das Chorgestühl auseinandergenommen und 1932 seitenverkehrt vollständig in den Chorraum verlegt. Seitdem beginnt die chronologische Reihenfolge der Figuren und Reliefs im Osten.

Das Bildprogramm, das die damalige Welt der Prämonstratenser und ihre Botschaft beschreibt, ist sehr umfangreich und umfasst fast tausend Menschen- und Tierköpfe. Sockel und Wangen des Gestühls sind mit

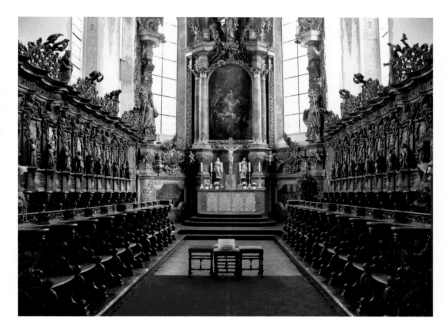

Flachreliefs geschmückt. Diese stellen im unteren *Chorgestühl der Klosterkirche*
Bereich Phantasiepflanzen und -wesen dar, im oberen
Bereich Menschen bei der Verrichtung alltäglicher
Tätigkeiten. In den Reliefs an den Rückwänden ist die
Christliche Heilsgeschichte dargestellt. An der Nord-
seite sieht man Szenen aus dem Marienleben, begin-
nend mit der Geburt Marias und an der Südseite Szenen
aus dem Leben Jesu, einleitend mit der Verheißung des
Erlösers. Die Reliefs sind von Pilastern, Akanthusran-
ken, Hermen, Köpfen, Putten und Ornamenten umge-
ben. In der Szene mit der Geburt Marias ist vorne am
Bett das Monogramm des Künstlers (AMA) zu sehen.
Zwischen den Reliefs der Rückwände sind insgesamt
28 Ordensgründer angebracht, die als Vorbilder für ein
gottgefälliges Leben dienen sollen. Unter den Skulp-
turen am oberen Gesims des Chorgestühls findet man
sechs von den Prämonstratensern besonders verehrte
Heilige und Selige. Zu ihnen zählen Gottfried von
Cappenberg, mit dessen Hilfe Norbert das erste deut-
sche Prämonstratenserkloster gründete und Hermann
Joseph von Steinfeld, ein Marienmystiker, der auch
im Deckenfresko der Bibliothek dargestellt ist. Die
Holzschnitzereien sind ein Werk am Ende des Hoch-
barocks und zeigen die Erfindungsfreude dieser Zeit.

Der Kunstkenner Georg Dehio bezeichnete das Werk 1926 als »*unter den vielen reichen dieser Zeit und Gegend eines der reichsten, ja im Überreichtum erstickend*«.

Ebenfalls von Machein stammen die Figuren und der Ornamentschmuck auf dem Hochaltar. Oben in der Mitte steht der Kirchenpatron Magnus, an den Seiten erheben sich die lebensgroßen Figuren des Kirchenvaters Augustinus (links) und des heiligen Norbert (rechts). Aufgestellt wurde der Altar 1718 durch den Wangener Altarbauer Judas Thaddäus Sichelbein. Der kurbayerische Hofmaler Johann Caspar Sing stellte das Hochaltargemälde mit der Marienkrönung her (1717). Maria wurde von den Prämonstratensern besonders verehrt und ist neben Magnus Patronin der Kirche. Auch die beiden Nebenaltäre, die am Chorbogen aufgestellt sind, stammen von Sichelbein und Machein. Die Altargemälde schuf Franz Joseph Spiegler, ein Schüler von Sing. Auf der linken Seite befindet sich der Marien- und Vinzenzaltar mit den Reliquien des Katakombenheiligen Vincentius. Rechts ist der ebenfalls mit Reliquien ausgestattete Josefs- und Valentinsaltar aufgestellt.

1746 schuf der Altdorfer Bildhauer Joachim Früholz zwei Nebenaltäre zu Ehren der Apostel und des Heiligen Augustin. Ergänzend kommen in den Seitenschiffen ein Michaelsaltar und ein Magnusaltar (1722) hinzu. Beide stammen von den Kunstschreinern Leonhard Burkhard und Peter Heckler. Die Altäre, die bis 1930 an den weit ins Mittelschiff hineinragenden Rückwänden des Chorgestühls ihren Platz hatten, stehen quer an den Außenmauern der Seitenschiffe. Früholz war auch für die Kanzel verantwortlich, die 1746 aufgestellt wurde. Der unten flachkuppelig eingezogene Hängekorb ist bauchig gestaltet und durch vier vorgeschweifte Voluten und Muschelzierat gegliedert. Der darüber angebrachte reichverkröpfte Schalldeckel ist mit Baldachinkordeln, Evangelistensymbolen, Putten und einem Palmengel geschmückt. Die um den Pfeiler gewundene Treppe ist mit einem kunstvoll gearbeiteten Barockgeländer versehen.

1747 wurde von Ägidius Schnitzer aus Hayingen eine 17 Register und ein Pedal umfassende Chororgel geliefert, die erstmals am Magnusfest erklang. Bevor man aus der Kirche geht, sollte man noch einen Blick auf

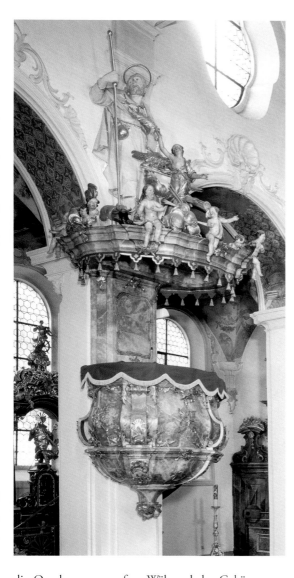

die Orgelempore werfen. Während das Gehäuse von
1673 stammt, wurde der dreiteilige Barockprospekt
1722 vom Ravensburger Bildhauer Johann Georg Pres-
tel vollendet. Er ist mit dem Wappen von Abt Vincenz
Schwab (1673-1683) verziert. Die Orgel ist mit drei Ma-
nualen, einem Pedal und einem 34-registrigen, neuen
Weigle-Werk (1979) ausgestattet.

Nach der Säkularisation wurde die ehemalige Kloster-
kirche zur Pfarrkirche St. Magnus. 1807 wurden der
Kreuzaltar, 1818 die Chorschranken entfernt.

Kloster Ochsenhausen aus der Luft

GRÜNDUNG UND AUFBAU
DER KLOSTERGEMEINSCHAFT

Mächtig und prachtvoll wie ein Schloss thront die ehemalige Benediktiner-Reichsabtei Ochsenhausen auf einer Anhöhe über dem Rottumtal. 1093 erstmals urkundlich erwähnt, zählte die Abtei einst zu den bedeutendsten Klöstern in Oberschwaben. Über 700 Jahre haben Mönche im Kloster gelebt, stets nach dem benediktinischen Leitspruch »*Ora et labora*«, bete und arbeite.

Die Gründung des Klosters wird auf eine alte, zunächst mündlich überlieferte Legende zurückgeführt, die Mitte des 16. Jahrhunderts schriftlich festgehalten wurde. Sie besagt, dass im 10. Jahrhundert im Bereich der heutigen Abtei ein Frauenkloster mit dem Namen »Hohenhusen« gestanden hat. Bei den Einfällen der Ungarn mussten die Nonnen nach Salzburg flüchten. Zuvor vergruben sie einen Teil des Reliquienschatzes auf einer Anhöhe im freien Feld. Nach vielen Jahren, die Nonnen waren nicht zurückgekehrt, ist beim Pflügen ein Ochse auf die verborgene Truhe getreten und man fand darin die kostbaren Reliquien und Kirchenschätze. Ein Ministeriale der Welfen namens Hatto von Wolfertschwenden hat dies als göttlichen Hinweis erkannt und gründete zusammen mit seinen

Das Klosterwappen mit »Öchsle«, der Gründungssage auf dem Grabstein des Abtes Andreas Kindscher (1508–1541) im südlichen Nebenchor der Klosterkirche

drei Söhnen 1093 an dieser Stelle, hoch oben auf dem Sporn zwischen den beiden Quellflüssen der Rottum, ein Kloster zum Heiligen Georg. Dieser Begebenheit hat die Stadt ihren Namen und ihr Wappentier, einen aus dem Kirchenportal heraustretenden Ochsen, zu verdanken.

In seiner Chronik aus dem Jahr 1093 teilt der Mönch Bernold von St. Blasien mit, dass der Konstanzer Bischof Gebhard III. von Zähringen dem Abt Uto von St. Blasien ein Kloster zu Ehren des heiligen Georg weihte. Die adligen Brüder Hawin, Adelbert und Konrad von Wolfertschwenden sind in einer Urkunde von 1099 als Stifter des Klosterorts *»qui vulgariter Ochsenhusen dictus est«* und weiterer Besitzungen überliefert. Ochsenhausen war ein Priorat der Benediktiner von St. Blasien. Rechtlich, personell und wirtschaftlich unterstand es dem Abt des Mutterklosters. Wie das im selben Jahr gegründete Kloster St. Martin in Wiblingen entstammt auch Kloster Ochsenhausen der benediktinischen Reformbewegung des 11. Jahrhunderts mit St. Blasien als Reformzentrum.

Ein Stifterbild aus dem Jahr 1481 von Simon Rubner von Zweinbruck illustriert die Klostergründung. Die Brüder von Wolfertschwenden halten als Stifter des Priorats Ochsenhausen zusammen ein Kirchenmodell

*Stifterbild für das Kloster
Ochsenhausen, Simon Rubner
von Zweinbruck, 1481*

hoch, aus dessen Tür ein Ochse tritt. Der Einsiedler mit Pilgerstab und Rosenkranz in der Mitte gilt als das Wappen des Abtes Jodok Bruder (1476–1482), der das Bild anfertigen ließ. Über den Stiftern sind ihre Abzeichen zu sehen. In der Mitte befindet sich das Wappen des Konvents mit rotem Kreuz auf weißem Grund.

Der anfängliche Besitz war bescheiden: eine Kirche, eine Mühle, ein Wirtshaus, Felder und Wald. Die Erstausstattung stiftete ein welfisches Ministerialiengeschlecht an die Reformabtei St. Blasien zur Klostergründung. Zunächst waren Mönche bei der Kirche in Goldbach vorübergehend untergekommen. Nur wenige Mönche übersiedelten von St. Blasien in das neue Priorat. Noch im 15. Jahrhundert lebten in Ochsenhausen nicht mehr als 12 bis 15 Mönche. Die Klostervogtei lag zunächst in den Händen der Welfen. Nach dem Tod Welfs VI. 1191 übernahmen die Staufer die Vogtei.

Ab der zweiten Hälfte des 13. Jahrhunderts begann der materielle Aufstieg, den vorwiegend Stiftungen des hohen und niederen Adels förderten. Der Besitz des Klosters konnte auf ein stattliches Territorium zwischen Iller und Riss erweitert werden. 1343 erreichten St. Blasien und Ochsenhausen von Kaiser Ludwig dem Bayern den Reichsschutz gegen die Kastvögte. Ochsenhausen gelangte damit in ein quasi reichsunmittelbares Verhältnis. Die Reichsstadt Ulm hatte ab 1343 für rund 200 Jahre lang die Schutzherrschaft inne.

1391 fand schließlich die Trennung von St. Blasien statt. Die Gelegenheit ergab sich während der abendländischen Kirchenspaltung, als sich Ochsenhausen an den Papst in Rom hielt, während das Mutterkloster auf der Seite des Gegenpapstes in Avignon stand. Papst Bonifaz IX. verlieh Ochsenhausen 1391 mit dem Recht zur eigenen Wahl des Abtes die Selbständigkeit. Letzter Prior und erster Abt war Nikolaus Faber (1392–1422) aus Biberach. Nach der Selbständigkeit wuchs der Konvent langsam auf die im 16. Jahrhundert bekannte Höchstzahl von 18 Mönchen an.

Auf Wunsch des Abtes Michael Ryssel (1434–1468) sollte alles Lebensnotwendige möglichst innerhalb der Klostermauern produziert werden. Es entstanden Getreide- und Sägemühlen sowie Stallungen für Rinder-, Pferde- und Schweinezucht. Für den unerlässlichen

*Bildnis Abt Nikolaus Faber,
18. Jahrhundert*

Brandschutz und Hygieneerfordernisse, für die Gärten oder die Versorgung mit Fischen und frischem Trinkwasser war das Wasser der bisher genutzten Quelle nicht mehr ausreichend. Aus diesem Grund wurde zur Wasserversorgung der Mönche der Krummbach, ein sogenannter Waal, angelegt. Mittels eines Kanals wurde Wasser von einer nahe gelegenen Quelle durch das gesamte Klostergelände geleitet. Dieses weitverzweigte klösterliche Kanalsystem, das ganzjährigen gleichmäßigen Wasserlauf einschließlich integrierter Kanalisation lieferte, ist ein einzigartiges Zeugnis historischer Wasserbaukunst. Heute wird der Krummbach nur noch für eine Wärmepumpe zum Heizen der Klosterkirche genutzt.

In den 1490er Jahren wurde die langgestreckte spätgotische Klosterkirche gebaut. Sie war ein Symbol für Macht, Reichtum und Ansehen der Abtei, deren Stellung 1488 auch vom Reich durch die Verleihung des Blutbannes und 1495 von Papst Alexander VI. durch die Verleihung der Pontifikalinsignien an den Abt anerkannt wurde. Die Verleihung des Titels des Reichsprälaten im selben Jahr an Abt Simon Lengenberger (1482–1498) schloss die Entwicklung zur freien reichsunmittelbaren Abtei ab.

Der Bauernkrieg und die Auseinandersetzungen mit dem indessen evangelisch gewordenen Ulm nahmen das Kloster in der ersten Hälfte des 16. Jahrhunderts sehr mit. Nach dem Sieg Kaiser Karls V. im Schmalkaldischen Krieg musste Ulm 1548 die Schutzherrschaft des Klosters an das Haus Habsburg abtreten. Bis zu seiner Aufhebung stand das Kloster unter dem Schutz Österreichs.

Unter Abt Johannes Lang (1613–1618) wurde 1615 mit einem großangelegten Neubau des Konvents begonnen. Gleichzeitig schloss sich Kloster Ochsenhausen im frühen 17. Jahrhundert der Reformbewegung der oberschwäbischen Benediktiner an. Die Restauration der Bildung hatte bei den Konventualen ein neues Interesse an aktueller Literatur geweckt, das sich auf alle Wissensgebiete erstreckte. Es fand ein reger Austausch mit den Universitäten Dillingen und Salzburg statt. Während für akademische Studien Anfang des 17. Jahrhunderts noch vorwiegend die Jesuitenuniversität in

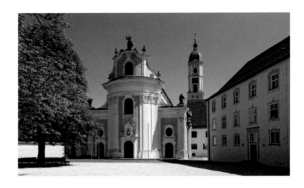

Blick von Westen auf den Ein-
gangsbereich der Klosterkirche

Dillingen in Anspruch genommen wurde, gingen die Konventualen danach vermehrt zur ordenseigenen Universität Salzburg.

Der Dreißigjährige Krieg setzte dem Ochsenhausener Neubauprojekt sowie der in den katholischen Ländern aufblühenden sakralen Kunst ein Ende. Auch Ochsenhausen wurde vom Krieg nicht verschont, zudem wütete 1628 die Pest. 1632 musste der Konvent vor den Schweden die Flucht ergreifen, Kirche und Klostergebäude wurden geplündert. Nach den Kriegswirren brauchte das Kloster einige Zeit, um die Schäden wieder zu beheben.

In Ochsenhausen führte Abt Franziskus Klesin (1689–1707) das Kloster langsam wieder zu wirtschaftlicher Blüte. Wie sein Nachfolger Abt Hieronymus Lindau (1707–1719) achtete Klesin auf die Klosterzucht und die wissenschaftliche Ausbildung seiner Konventualen am klostereigenen Gymnasium und an der Salzburger Universität. Lindau ließ einen Kornkasten bei den Wirtschaftsgebäuden und die Mariensäule im Hof vor der Kirche errichten. 1719 bis 1725 stand Kloster Ochsenhausen unter der Leitung des Abtes Beda Werner. Dies war eine Zeit wirtschaftlichen Erfolges und einer gut gefüllten Klosterkasse. Der Abt förderte die Klosterschule, die Musik und das Theater.

Unter dem kunstsinnigen Abt Coelestin Frener (1725–1737) wurde schließlich die Klosterkirche im Stil des Barocks umgestaltet, die große Gabler-Orgel für die Kirche gebaut und die Bibliothek mit zahlreichen Büchern bedeutender Autoren versorgt. 1739 wurde Abt Benedikt Denzel (1737–1767) zum Direktor des Schwäbischen Reichsprälatenkollegiums gewählt. Für

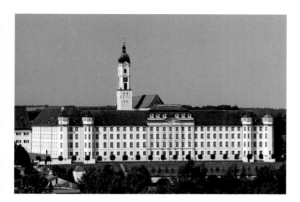

Neubauten und Bauerhaltung im Klostergebiet gab er hohe Summen aus. Er förderte die wissenschaftliche Ausbildung und schickte mehrere Konventualen nach St. Blasien, damit sie dort in orientalischen Sprachen unterrichtet werden.

In der Barockzeit war Ochsenhausen ein wichtiges Zentrum wissenschaftlicher Forschung. Der letzte Abt Romuald Weltin (1767–1803) zeigte ein besonderes Interesse an den Naturwissenschaften, gab viel Geld für mathematische und physikalische Geräte aus und vermehrte den Bücherbestand der Bibliothek. Gekauft wurden weniger theologische Werke, als vielmehr naturwissenschaftliche Bücher und Literatur zu orientalischen Sprachen. Abt Weltin baute den Nordflügel ganz im Zeichen der Wissenschaften aus. Die neu erbauten Räume (Armarium, Bibliothek, Sternwarte) waren Statussymbole und Sinnbilder einer geänderten geistigen Einstellung der Ordensmitglieder, die belegen, wie sich der Bildungsgedanke im Kloster fortentwickelt hat.

Um 1800 besaß das Reichsstift Ochsenhausen das ansehnlichste Herrschaftsgebilde zwischen Riß und Iller und war ein geistiges und kulturelles Zentrum auf solider wirtschaftlicher Basis. Das Klostergebiet umfasste 255 Quadratkilometer mit 8.665 Einwohnern und konnte jährliche Einkünfte von geschätzt 100–120.000 Gulden aufweisen. Kloster Ochsenhausen nahm damit in Oberschwaben nach Kloster Weingarten die zweite Stelle ein. Die Reichsabtei war mittlerweile ein politischer Machtfaktor mit eigener Gerichtsbarkeit sowie ein Wirtschaftsunternehmen mit beträchtlicher

Bildnis Abt Romuald Weltin, Ende 18. Jahrhundert

ökonomischer Wirkung. Das Kloster war über Jahrhunderte hinweg mehr als eine Stätte zurückgezogener Religiosität und Kontemplation, sondern für die ganze Region eine wichtige Bildungs- und Sozialeinrichtung und ein Hort der schönen Künste.

SÄKULARISATION UND SPÄTERE NUTZUNG

Februar 1803 fand mit der Säkularisation die Blütezeit des Klosters ein jähes Ende. Neuer Herr wurde Graf Franz Georg von Metternich-Winneburg, der von Kaiser Franz am 30. Juni 1803 in den Fürstenstand erhoben wurde. Die Fürstenfamilie bezog im selben Jahr den Fürstenbau und hielt dort Hof. Vor dem Klostertor ließ der Fürst eine riesige Tafel mit der goldenen Aufschrift »Fürstlich Metternichsches Schloss Winneburg« anbringen. Abt Romuald verließ im März das Kloster und zog sich auf Schloss Obersulmetingen zurück. »*Mit blutendem Herzen*«, schreibt Pater Georg Geisenhof in seiner 1829 erschienenen Chronik, »*verließ er das Kloster, das er 60 Jahre bewohnt und 35 Jahre regiert hatte, und sah es, ehe sein Auge brach, nur einmal noch.*« Die 46 Konventualen konnten noch kurze Zeit im Kloster bleiben. Sie erhielten eine Pension und führten den Unterricht am klösterlichen Gymnasium weiter.

1806 kam Ochsenhausen unter württembergische Landeshoheit. Im Mai 1807 wurde die Klostergemeinschaft durch den König von Württemberg endgültig aufgelöst und die Mönche mussten das Kloster verlassen. Bereits im März 1825 verkaufte Fürst Clemens Wenzel Lothar von Metternich den Klosterbesitz an das Königreich Württemberg. Die Bücher aus der Bibliothek, die physikalischen Instrumente des Armariums und der Sternwarte sowie fast alle Mobilien ließ der Fürst auf sein Schloss Königswart in Böhmen bringen. Einige Straßen und Gebäudenamen in Ochsenhausen erinnern heute noch an den Fürsten.

Im 19. und 20. Jahrhundert zogen verschiedene Behörden und Schulen in das Kloster ein, eine königliche Ackerbauschule und ein Waisenhaus sowie eine Lehrerbildungsanstalt und ein staatliches Aufbaugymnasium. Seit 1988 befindet sich in der Prälatur und im

Konventgebäude die Landesakademie für die musizierende Jugend in Baden-Württemberg. Im Fruchtkasten, wo zu Klosterzeiten die Untertanen ihren Zehnten abliefern mussten, ist heute die städtische Galerie angesiedelt. Das Programm mit Wechselausstellungen hat den Schwerpunkt auf zeitgenössischer Kunst.

1999 wurde im gegenüber der Prälatur gelegenen Südflügel des sogenannten Metternichschen Fürstenbaus das Klostermuseum eingerichtet. Das vom Land Baden-Württemberg, der Katholischen Kirchengemeinde und der Stadt Ochsenhausen gemeinsam getragene Museum befindet sich im früheren Gastbau des Klosters. Die jetzigen Museumsräume gehörten damit zu den repräsentativsten Teilen der Klosteranlage. Auf zwei Stockwerken erhält der Besucher einen Überblick über die Geschichte und Bedeutung des Benediktinerklosters in Oberschwaben und darüber hinaus.

DIE EHEMALIGEN KLOSTERGEBÄUDE

Aussehen und Ausstattung der mittelalterlichen Klosteranlage sind nicht überliefert. Eine Zeichnung aus der Chronik des Klosters vom Ochsenhausener Pater Hieronymus Wirth um 1750 gibt eine Vorstellung von der Gestalt des Vorgängerbaus der barocken Anlage. Die Skizze entstand nach einer Vorlage aus der Zeit um 1500. Die gotische Kirche mit dem bereits erhöhten Kirchturm belegt die Mitte der Klosteranlage. Man

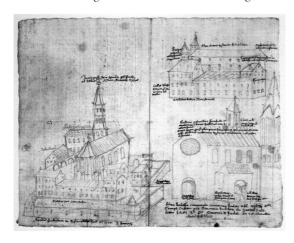

Handzeichnung des Klosters mit erhöhtem Kirchturm, 15. Jahrhundert

*Federzeichnung des Klosters
von Nordwesten mit gotischen
Doppeltürmen, Gabriel Bucelin,
1630*

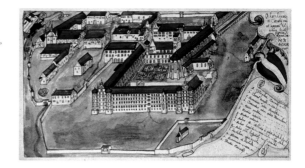

erkennt den der Kirche im Osten vorgelagerten Quer-
riegel mit den Mönchszellen und die Abtei im Westen.
Eine hohe wehrhafte Mauer umgibt die Anlage.

Im ersten Viertel des 17. Jahrhunderts begann die
große Zeit der Erneuerung, getragen vom Geist der
Gegenreformation. 1615 wurde unter Abt Johannes
Lang (1613–1618) mit einem umfassenden Neubau der
Konventgebäude begonnen. Der Entwurf war eine
Vierflügelanlage, die – entsprechend der Anlage des
spanischen Klosterpalastes El Escorial – an der Kirche
als Mittelachse ausgerichtet war. Dafür verpflichtete
Lang den Jesuitenbruder Stephan Huber als Baumeis-
ter. Dem strengen Abt lag bei seinem gewaltigen Pro-
jekt daran, ein Zeichen der geistlichen Erneuerung zu
setzen: *»Damit durch neue Gebäude neue Sitten und ge-
naue Regelbeachtung eingeführt würden«*. Der etwa 116
Meter lange viergeschossige eindrucksvolle Osttrakt
steht quer zur Achse der Klosterkirche, wie eine Mauer
über dem Ort. Er ist im Süden verbunden durch den
rund 80 Meter langen Refektoriumstrakt mit den über-
kommenen mittelalterlichen Bauteilen. Der wesentlich
kürzere, den Kapitelsaal aufnehmende Nordflügel
sollte den Anschluss an den Sakristeibau bringen.

Einen Überblick über den Zustand der Gebäude um
1630 liefert eine Federzeichnung des Paters Gabriel
Bucelin, welche die älteste Darstellung des barocken
Klosterneubaus dokumentiert: Die gotische Kirche
ist noch unverändert, mittlerweile ist der Konventbau
bis zur Hälfte des Nordflügels vorangeschritten. Im
Vergleich zum heutigen Zustand nach der barocken,
schlossartigen Umgestaltung dominierte damals eine
kasernenhafte Einfachheit und Strenge. An der Ost-
fassade wurde durch mit Zwiebelhauben bekrönte

Turmpaare an den Ecken Akzente von wehrhaftem Charakter gesetzt.

Ab etwa 1620 ließ Abt Bartholomäus Ehinger (1618-1632) die Klosterkirche zeitgemäß neu ausstatten. Nach dem Krieg wurden einige Gebäude neu errichtet, die Brauerei 1684 und das Gästehaus 1667. Ebenfalls entstand der Fürstenbau, der 1712 nochmals aufgestockt wurde. Abt Hieronymus Lindau (1708-1719) ließ um 1711 von Franz Beer das Gasthaus um ein Stockwerk erhöhen. Außerdem gab er die Errichtung des 1716 eingestürzten Fruchtkastens als dreischiffige Pfeilerhalle in Auftrag. 1717 wurde die Mariensäule auf dem Platz vor der Westfassade der Kirche aufgestellt.

1738 wurde unter Abt Benedikt Denzel (1737–1767) mit dem Umbau des Konventgebäudes begonnen, zuerst am Südflügel mit dem Refektorium (Speisesaal), dem Musikzimmer und einem neuen Treppenhaus. Ab 1741 folgte der Umbau des Ostflügels nach Plänen des Münchner Architekten Johann Michael Fischer. Die Fassadengliederung erfuhr hierbei wesentliche Änderungen im Stil des Barock. Während die Eckpavillons mit ihren Doppeltürmen und den Renaissancegiebeln verschwanden, kam ein siebenachsiger Mittelrisalit mit

Gemälde des Klosters von Osten, um 1750

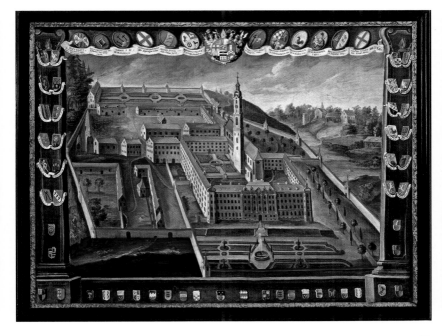

71

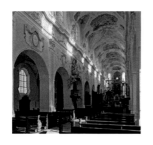

Klosterkirche St. Georg, Mittelschiff

erhöhtem Attikageschoss und Mansarddach an der Ostfassade hinzu. Dahinter wurde ein weitläufiges Treppenhaus eingebaut. Kolossalpilaster ziehen sich über alle Stockwerke. Den gesprengten Dreiecksgiebel ziert das Wappen des Bauherrn. Im Ostflügel befanden sich die großzügigen, beheizbaren Zellen der Benediktiner. Angesichts der Tatsache, dass in Ochsenhausen höchstens 30 Mönche lebten, wird der Repräsentationscharakter des überdimensionalen Bauwerks deutlich.

Mit Romuald Weltin als Abt beschloss der Konvent, den Nordflügel des Konventbaus abtragen zu lassen und ab 1783 einen Neubau zu errichten. Im Erdgeschoss wurden der Kapitelsaal und das Armarium, einem Aufbewahrungsort für die naturwissenschaftlichen Instrumente, eingerichtet. Das gesamte Obergeschoss nahm die Bibliothek ein. Ebenfalls ließ der Abt die Seitenschiffe der Kirche mit Fresken ausmalen. Die Bau- und Ausstattungsarbeiten dauerten bis 1787. Die Ostfassade des Konventbaus erhielt jeweils zwei Türme an der Süd- und Nordecke. Als letzte große Baumaßnahme wurde 1793 eine Sternwarte im Südwestturm des Konventbaus eingerichtet. Nach einem Besuch in Ochsenhausen im Jahr 1784 urteilte der Sankt Gallener Mönch Johann Nepomuk Hauntinger: *»Die Konventgebäude sind von den schönsten, die wir auf unserer Reise gesehen haben.«*

DIE KLOSTERKIRCHE ST. GEORG

Anlässlich der Klostergründung wurde eine dreischiffige Pfeilerbasilika nach dem Vorbild Kloster Hirsaus errichtet und 1093 dem Hl. Georg geweiht. Das Stifterbild aus dem Jahr 1481 überliefert die älteste erhaltene Ansicht des Vorgängerbaus der spätgotischen Basilika. Abt Michael Ryssel (1434–68) ließ den Glockenturm erneuern. Unter der Leitung des Werkmeisters Martin Österreicher aus Buchberg erfolgte schließlich zwischen 1489 und 1495 durch Abt Simon Lengenberger der Neubau der dreischiffigen gotischen Klosterkirche, eines der großen künstlerischen Ereignisse in der Geschichte Ochsenhausens. Die Kirche besaß zwei Westtürme. Die Weihe mit 15 Altären fand 1495 statt. Von 1496 bis 1499 wurde durch Jörg Syrlin d. J. ein monumentaler

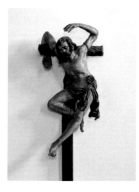

Kruzifix aus der Kreuzigungsgruppe in der Klosterkirche

Choraltar errichtet. Dieses Hauptwerk der Ulmer Spätgotik fiel der späteren barocken Umgestaltung der Kirche zum Opfer. Erhalten geblieben sind die Standfiguren von vier Heiligen, die dem Ulmer Bildhauer Nikolaus Weckmann zugeschrieben werden. In der spätgotischen Klosterkirche trennten Chorschranken bzw. ein Lettner den Chor vom Laienschiff. Wahrscheinlich waren auch die Seitenschiffe in diesem Bereich abgetrennt, davor stand im Mittelschiff der Kreuzaltar, der 1622 erneuert wurde.

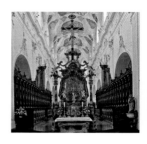

Chor mit Chorgestühl

Ab 1620 wurde die Ausstattung der Kirche unter Abt Bartholomäus Ehinger modernisiert. Neben einer neuen Raumfassung erhielt die Kirche auch mehrere neue Altäre. Das Chorgestühl des Kunstschreiners Ferdinand Zech aus Thannhausen ersetzt seit 1687 ein 1514 von Jörg Syrlin geschaffenes und später von den Schweden zerstörtes Chorgestühl mit Dreisitz. 1698 wurde der Glockenturm um die zwei oberen Geschosse auf die jetzige Höhe von 61,8 Metern erhöht. Der Turm mit seiner charakteristischen Zwiebelhaube ist bereits von weitem sichtbar.

Ab 1725 erhielt die Klosterkirche schließlich mit einer prächtigen Verkleidung aus Stuck und Malerei ihr heutiges barockes Aussehen. Verantwortlich für die barocke Umgestaltung der Kirche war Abt Coelestin Frener (1725–1737). Hierzu konnte er mit dem Baumeister Christian Wiedemann aus Elchingen, dem Maler Johann Georg Bergmüller aus Augsburg und dem Stuckateur Gaspare Mola herausragende Künstler, die zum Teil noch am Anfang ihrer Karriere standen, engagieren.

Die Fassade mit ihrem durch Kolossalpilaster betonten, konvex ausschwingenden Mittelteil wurde durch den Klosterbaumeister Christian Wiedemann neu errichtet. Während sie einen geschwungenen Giebelaufsatz erhielt, verschwanden die beiden Türmchen an der Westfassade. 1760 wurden die Kupferfigur des Salvators zusammen mit den Aposteln Petrus und Paulus aufgesetzt. Die Marmorbüste des heiligen Papstes Coelestin I. über dem Hauptportal spielt auf den gleichnamigen Bauherrn an. Auch im Kircheninneren fanden einige Veränderungen statt.

Die unter den barocken Dekorationen erhaltene dreischiffige Basilika von rund 80 Meter Länge besitzt

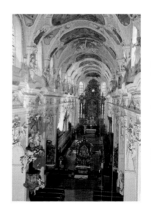

Langhaus der Klosterkirche mit Deckenfresko

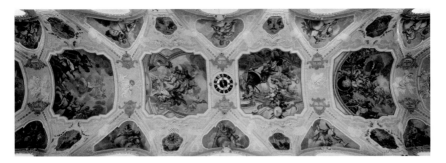

Deckenfresko des Mittelschiffs

kein Querhaus. Die Kirche erhielt mit vergrößerten Fenstern und ummantelten Stützen eine neue Wandgliederung sowie ein neues Gewölbe. Der Baumeister Christian Wiedemann zog eine Decke ein, deren helle Stuckdekoration und farbige Fresken sich wirkungsvoll über den weiß gehaltenen Wänden absetzen.

Die 32 Deckenfresken im Mittelschiffgewölbe stammen von Johann Georg Bergmüller. Zwischen 1727 und 1729 schuf der 1730 zum Direktor der Augsburger Kunstakademie ernannte Maler aus Türkheim seinen bis dahin größten Auftrag. Der Zyklus umfasst zehn Hauptbilder, u. a. mit Motiven aus der Klostergeschichte. Ergänzt werden diese in den Gewölbezwickeln von entsprechenden durch Inschriften bezeichneten Heiligendarstellungen. Die theologischen Inhalte sind im Detail aufeinander abgestimmt. Das Bildprogramm beginnt im Westen mit dem Emporenfresko, das die Tempelreinigung Christi zeigt. Das nächste Fresko zeigt die Grundsteinlegung der Kirche mit dem Baumeister, Bischof Gebhard III. und den Stiftern von Wolfertschwenden. Die Schnittstelle zwischen Laienhaus und Mönchschor ist durch ein Kreuz im Strahlenkranz angezeigt.

60 Jahre später, im Jahr 1787, schuf der Augsburger Maler Johann Anton Huber, ein Schüler Bergmüllers, die Deckenfresken in den Seitenschiffen. Er setzte dabei Vorlagen Bergmüllers um, modernisierte allerdings die Entwürfe seines Lehrers im Stil des frühen Klassizismus. Im Bereich des Mönchschors zeigen die Fresken im nördlichen Seitenschiff die vier lateinischen Kirchenväter, im südlichen die vier Evangelisten. Die zwölf Glaubensartikel des Glaubensbekenntnisses schmücken die Decken der Seitenschiffe. Der Zyklus

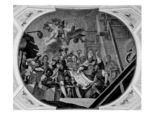

Grundsteinlegung der Klosterkirche, Ausschnitt aus dem Deckenfresko

beginnt im nördlichen Seitenschiff beim Rosenkranz-
altar und verläuft von Ost nach West und wird im Sü-
den ab dem Sebastiansaltar fortgesetzt.

Der Tessiner Bildhauer und Stuckateur Gaspare Mola
wurde für die Stuckierung der Kirche engagiert. Zu sei-
nen Schöpfungen zählen die flachen, zartrosa getönten
Pilaster mit Kompositkapitellen vor den Pfeilerarkaden
in Mittelschiff und Chor sowie Reliefs mit Christus,
Maria und den Aposteln. Die Frieszone schmückte
Mola mit Inschriftenkartuschen und Girlanden. Auf
dem Kranzgesims zwischen den Fenstern erscheinen 16
stuckierte Frauengestalten. Sie sind durch lateinische
Inschriften und Attribute als Tugenden gekennzeich-
net. Darüber sind vergoldete Reliefs mit Bibelszenen
angebracht, die die jeweiligen Tugenden illustrieren.

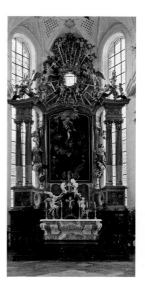

*Hochaltar der Klosterkirche von
Johann Joseph Obrist (1728/29)
mit Altarblatt von Johann
Heinrich Schönfeld (1663)*

1668 wurde der barocke Hochaltar geweiht. Das Bild
in der Mitte zeigt die Krönung Mariens über den Hei-
ligen Johannes Evangelista, Petrus, Paulus und Georg.
Die Malerei aus dem Jahr 1663 stammt vom regio-
nalen Künstler Johann Heinrich Schönfeld, der zu den
wichtigsten süddeutschen Barockmalern zählt. Seine
heutige spätbarocke Form mit den kulissenartig vor-
gesetzten Säulenpaaren erhielt der Altar 1728/29 durch
den Augsburger Kunstschreiner Johann Joseph Obrist.
Der Johannesaltar darunter stammt von Dominikus
Hermenegild Herberger mit einem Blatt von Johann
Georg Bergmüller aus dem Jahr 1752.

In der Kirche sind zehn Nebenaltäre aufgestellt. Der
1743 geweihte Benediktusaltar in der gleichnamigen
nordwestlichen Seitenkapelle besticht durch seine über-
schäumenden Rokokoelemente. Der außergewöhn-
liche Altaraufbau stammt von Dominikus Hermene-
gild Herberger. Seitlich auf den Muschelkämmen
stehen Maurus und Placidus, Schüler Benedikts. Das
Altargemälde des oberschwäbischen Malers Franz
Joseph Spiegler zeigt den Ordensbegründer, der Ma-
ria und Christus seine Ordensregel präsentiert. Im
Auszugsbild darüber ist die Heilige Scholastica, seine
Schwester zu sehen. Im Altar sind Reliquien der römi-
schen Märtyrerin Emerentiana aufbewahrt.

1719 entstand der barocke Aufbau des Antoniusaltars
aus farbigem Stuckmarmor durch Dominikus Zim-
mermann aus Wessobrunn. Johann Georg Bergmüller

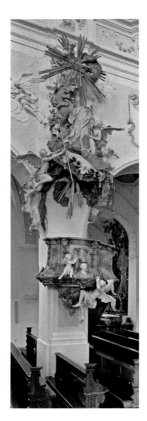

Kanzel der Klosterkirche

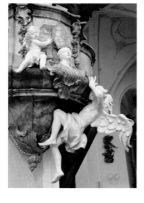

Detail der Kanzel von Aegid Verhelst d. Ä., 1742

schuf das Altarblatt mit einer Darstellung des Hl. Antonius von Padua mit der Lilie. Zu seinen Füßen sieht man Anspielungen auf seine Wundertaten. Im Altar befinden sich die Reliquien des römischen Märtyrers Innozenz. Die Vorsatztafel von Franz Xaver Forchner zeigt die Enthauptung des Märtyrers.

Ein besonderer Blickfang der barocken Ausstattung ist die Kanzel des berühmten flämischen Bildhauers Aegid Verhelst d. Ä. aus dem Jahr 1742. Wie ein schwebendes Gebilde ist sie am vierten nördlichen Langhauspfeiler angebracht. Der Kanzelkorb wird von einem Engel getragen. Bedeckt wird die Kanzel durch einen Schalldeckel, ein fantastisches Stuckgebilde aus Wolken und kunstvollen Verzierungen mit dem in den Himmel entrückten Hl. Benedikt in Verehrung der Heiligen Dreifaltigkeit.

Zwischen 1728 und 1736 schuf der damals noch unbekannte junge Ochsenhausener Schreiner und Orgelbauer Joseph Gabler (1700–1771) auf der Westempore sein erstes Meisterwerk. An dem großartigen Orgelprospekt mit vergoldetem Schnitzwerk tummeln sich zahlreiche musizierende Figuren, Putten blasen Flöte und Posaune, streichen die Gambe oder schlagen die Triangel. Dazwischen schimmern das Gehäuse und die Zinnpfeifen. Ab 1751 brachte Gabler nochmals Veränderungen an, etwa den freistehenden Spieltisch mit dem der Organist freie Sicht zum Altar hat. Mit 3.333 Pfeifen ist die Orgel halb so groß wie sein späteres Hauptwerk in Weingarten. Es ist jedoch die erste Orgel in Süddeutschland, die mit vier Manualen (Tastenreihen) und 49 Stimmen ausgestattet war. Von 2000 bis 2004 wurde die Orgel saniert. Ihr Klang ist wie ehemals einzigartig und zieht viele Musikliebhaber an. Gabler, der ebenfalls in Kloster Weingarten und Zwiefalten grandiose Orgeln hinterließ, gehört zu den bedeutendsten Orgelbauern in Oberschwaben.

Gabler hat sich beim Bau seiner Orgel einen besonderen Scherz einfallen lassen. Sobald der Organist das »Cuculus«-Register zieht, fährt aus einem goldenen Kirchenportal an der oberen Kante des mittleren Orgelprospektes der Kopf eines kleinen Ochsen heraus. Gleichzeitig bläst eine Windmühle Luft in vier kleine Holzpfeifen und es ertönt der Ruf eines Kuckucks.

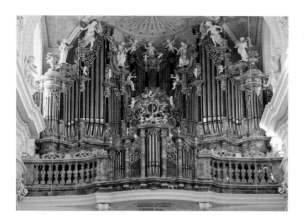

An der Nordseite des Chores befindet sich die Sakristei mit Rundbogenfenstern, ovalen Oberlichtern und einem Tonnengewölbe mit Stichkappen. Über zwei weitere Räume schließt die Sakristei an den Nordflügel des Konventbaus an. Der Wessobrunner Stuckateur Matthias II. Schmuzer schuf die frühbarocken, grau und golden gefassten Stuckornamente. Über der Innenseite des Eingangsportals ist das Wappen des Auftraggebers Abt Alphons Kleinhans mit der Jahreszahl 1663 angebracht. Barocke mit Äbtebildnissen verzierte Wandschränke dienen zur Aufbewahrung der Paramente. Die Nischen der Ostseite füllen die Gemälde des Passionszyklus des Memminger Malers Johann Heiß

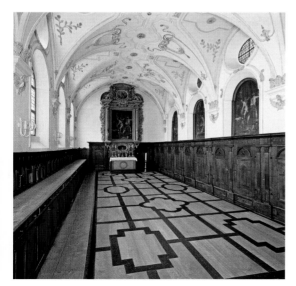

aus dem Jahr 1670. Der frühbarocke Altar von 1671 stammt aus der Hand des Bildhauers Johann Thomas Kreuzberger. Das Altarblatt mit der Geißelung Christi entstand erst um 1770 von Christoph Schwarzbaur.

PRÄLATUR MIT AUDIENZHALLE, PRÄLATENZIMMER UND GOTISCHEM KREUZGANG

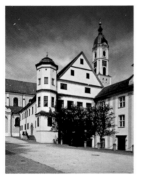

Prälatur von Süden

Südlich der Kirche liegt die unter Abt Michael Ryssel (1434-1468) erbaute Prälatur. Dort lebte, arbeitete und repräsentierte der Abt. Der Bau lag außerhalb des abgeschlossenen Bereichs der Mönche, der Klausur. 1583 wurde die Prälatur unter Abt Andreas Sonntag (1567–1585) mit großem Aufwand neu gestaltet. Das Gebäude erhielt ein zweites Stockwerk mit einer repräsentativen Abtwohnung und einen Erkerturm. Mit der Barockisierung der Klostergebäude wurde 1723 die zweiläufige Treppe vor dem Bau eingebaut und 1783 ein neuer Helm auf dem Erkerturm angebracht. Auf der zweiläufigen, mit Rokokovasen verzierten Holztreppe kam der Abt, je nach Protokoll, seinem Gast entgegen. Eine mit dem Wappen Abt Weltins bekrönte vergoldete Gittertür aus Holz bildet den Abschluss des repräsentativen Aufgangs.

Bis heute fast unverändert geblieben ist die aus dem 16. Jahrhundert stammende Audienzhalle im zweiten Obergeschoss, die für den Empfang von Besuchern diente. Durch die mächtige Kassettendecke aus Eichenholz und die vier geschnitzten Portale ist sie ein beeindruckendes Zeugnis aus der Renaissance. Thema der durch den Memminger Bildhauer Thomas

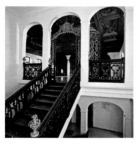

Treppenhaus im Südflügel, Aufgang zum Audienzsaal

Audienzsaal mit Renaissance-Portalen von Thomas Heidelberger, 1583

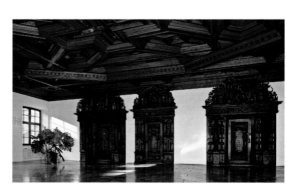

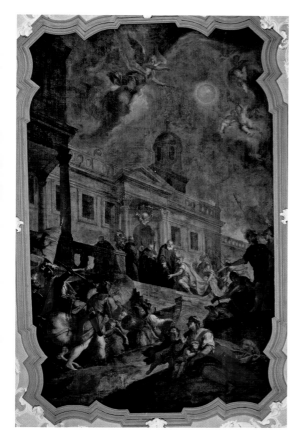

»Begegnung des Hl. Benedikt
mit Gotenkönig Totila« von
Johann Georg Bergmüller,
Deckengemälde im Prälaten-
zimmer, 1745

Heidelberger ausgeführten Ausstattung ist die Passion
Christi. In der Deckenmitte ist im Zentrum eines Ok-
togons Christus am Kreuz zu sehen. In den Zwischen-
räumen der Kassetten sieht man Putten und Teufels-
fratzen. Die beeindruckenden Portale zeigen typische
Merkmale der deutschen Renaissance. In den Ädikulen
der Türen sind Reliefs mit den Darstellungen der Gei-
ßelung, Dornenkrönung, dem Kreuzweg und der Auf-
erstehung Christi angebracht.

Im Prälatenzimmer, dem ehemaligen Wohnraum
des Prälaten, befindet sich heute das Direktorat der
Landesakademie. Das große Deckenfresko in Öl auf
Leinwand aus dem Jahr 1745 stammt von Johann Ge-
org Bergmüller. Es zeigt die Begegnung des Hl. Be-
nedikt mit dem Ostgotenkönig Totila. In den Ecken
sind vier vergoldete Kartuschen mit, die vier Elemente
repräsentierenden, Putten angebracht. Die Decke des

*Hl. Benedikt, Wandmalerei
in der Prälatur, spätgotisch*

79

Spätgotischer Kreuzgang

Erkers zeigt ein gemaltes Medaillon mit drei allegorischen Frauengestalten der Frömmigkeit und Demut.

Im ersten Obergeschoss des Anbaus sieht man den Rest spätgotischer Wandfresken aus der Zeit der unter Abt Ryssel errichteten Prälatur. Ins Auge fällt die überlebensgroße Figur des Heiligen Benedikt mit seinem Attribut, dem gesprungenen Becher mit Schlange. Gekleidet ist Benedikt in die Ordenstracht, die schwarze gegürtete Tunika, Skapulier mit Kapuze sowie in ein mantelartiges Obergewand, die Kukulle. Im Untergeschoss der Prälatur ist noch ein Teil des spätgotischen Kreuzgangs aus dem 15. Jahrhundert erhalten. Der Kreuzgang weist mit einem tief angesetzten Netzgewölbe mit farbigen Schlusssteinen und vermauerten Maßwerkfenstern charakteristische Merkmale der Spätgotik auf. Einer der Schlusssteine zeigt das Wappen des Bauherren Abt Michael Ryssel mit drei schwarzen Pferdeköpfen. Nordwestlich an den Kreuzgang schließt sich das sogenannte alte Refektorium an, der Speisesaal der Mönche.

SÜDFLÜGEL MIT REFEKTORIUM, MUSIKSAAL UND TREPPENHAUS

Zwischen 1738 und 1740 wurde unter Abt Benedikt Denzel das Refektorium im Erdgeschoss des Südflügels im Barockstil modernisiert. Nach einem Brand im Jahr 1781 musste der Raum inklusive der beschädigten Deckengemälde renoviert werden. Die niedrige Decke schmücken drei große Gemälde, dessen Darstellungen sich auf die Funktion des Raumes beziehen. In der östlichen Szene sieht man Christus beim Letzten

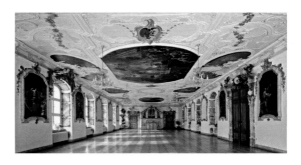

Refektorium

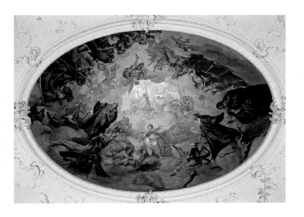

Abendmahl. Diesem und weiteren Szenen aus dem Neuen Testament stehen im Westen Darstellungen aus dem Alten Testament gegenüber: die Bewirtung von drei Engeln durch Abraham, die Mannalese, der Hohepriester Aaron mit den Schaubroten sowie Moses und Aaron als vergoldete Büsten.

Das zentrale Deckengemälde zeigt den gastfreundlichen Papst Gregor den Großen bei einem Gastmahl vor dem Papstpalast in Rom mit der Schweizer Garde. Auf Wolken darüber erscheinen der Klosterpatron Georg sowie die Apostel Petrus und Paulus und der Ordensgründer Benedikt von Nursia. Vier der ursprünglich 16 Ölgemälde in den marmorierten Stuckrahmen zwischen den Fenstern sind noch erhalten. Sie flankieren das reichgeschmückte Hauptportal sowie den durch einen Stuckbaldachin gekennzeichneten Platz des Abtes gegenüber.

Der Musiksaal im östlichen Eckzimmer des Südflügels gehört ebenfalls zu den ehemaligen Repräsentationsräumen des Klosters. Der Raum diente wahrscheinlich als Musik- und Unterrichtssaal. Auf dem zentralen Deckengemälde ist König David bei der Überführung der Bundeslade nach Jerusalem dargestellt. An den Längsseiten sieht man einen schlafenden Benediktiner mit Kruzifix und Totenschädel, dem ein Engel Geige spielt sowie einen benediktinischen Abt mit erhobenen Händen. Hinzu kommt jeweils die Ansicht des mittelalterlichen und des barocken Klosters Ochsenhausen in Aufsicht.

Bei den Neugestaltungen während des 18. Jahrhunderts kamen zwei große, repräsentativ gestaltete Treppenhäuser

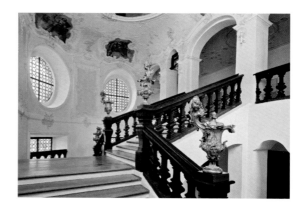

hinzu, eines im Ost- und eines im Südflügel. Die ovale Kuppel des Treppenhauses im Südflügel schmückt ein Fresko des Dietenheimer Malers Franz Xaver Forchner, das um 1740 entstand. Dargestellt ist die Glorie des Heiligen Benedikt mit seiner Schwester Scholastica. Die Fresken der Kartuschen unterhalb der Kuppel zeigen die sieben Tugenden: Weisheit, Keuschheit, Liebe, Gerechtigkeit, Stärke, Glaube und Hoffnung. Die Treppe ist zwischen zweitem und drittem Obergeschoss an vier Eckpfeilern mit geschnitzten Rokoko-Vasen aus Rocaillen, Masken und Puttenköpfen des Bildhauers Dominikus Hermenegild Herberger besetzt.

Konventgang mit
Deckengemälden

Die Gänge des barocken Konvents erfuhren von 1738 bis 1749 eine neue Ausstattung mit Fresken und Stuckreliefs. Vom westlichen Südflügel ausgehend findet man auf den Deckenfeldern des Spiegelgewölbes 26 Darstellungen aus dem Leben des Heiligen Benedikt. Diese ergänzen zehn Gemälde mit Allegorien von Tugenden. Hinzu kommen Stuckmedaillons mit Puttengruppen, Stuckreliefs in den Gewölbezwickeln mit den Büsten von weltlichen Herrschern, Ordensleuten und Heiligen. Als Maler der Gemälde der nördlichen Hälfte des Ostflügels gilt Franz Xaver Forchner ebenso wie für die Deckengemälde des östlichen sowie südlichen Konventbaus. Die Deckengemälde des Nordflügels wurden ab 1786 vom Augsburger Maler Johann Joseph Anton Huber geschaffen. Die Flachdecken der Gänge in den Obergeschossen wurden im Stil des frühen Rokoko dekoriert.

Das große Treppenhaus im Ostflügel geht auf Pläne Michael Fischers zurück und wurde spätestens 1741 eingebaut. Eine dreiläufige breite Holztreppe mit

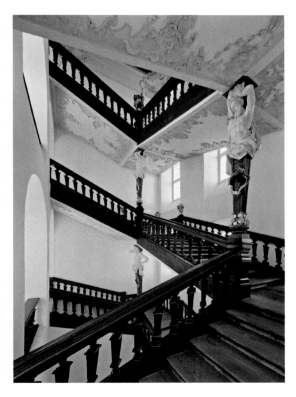

Treppenhaus im Ostflügel

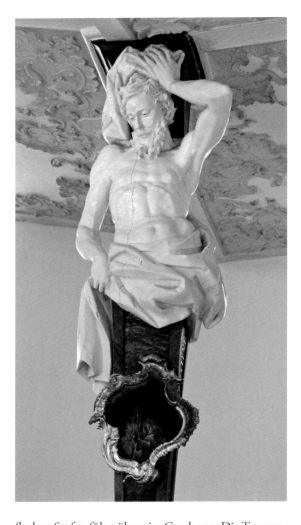

flachen Stufen führt über vier Geschosse. Die Treppen-
läufe stützenden Pfeiler sind von muskulösen Atlanten-
hermen gestützt, die ebenso wie die Rokoko-Vasen auf
dem Geländer dem Bildhauer Dominikus Hermene-
gild Herberger zugeschrieben werden. Johann Georg
Bergmüller signierte 1743 das Fresko der Flachkuppel
mit der Darstellung der Gründung Ochsenhausens
als Priorat von St. Blasien. Über einer rundbogig an-
gelegten Architekturkulisse öffnet sich nach oben der
Himmel, in dessen Mittelpunkt das Symbol der Hei-
ligen Dreifaltigkeit leuchtet. In der nördlichen Szene
erhält der Abt von St. Blasien die Stiftungsurkunde
durch den vor ihm thronenden Herzog Welf. An den

Seiten sind die Stifter von Wolfertschwenden versammelt. Auf der gegenüberliegenden Szene nimmt der Abt die Urkunde entgegen, auf der die Stiftung bestätigt wird. Daneben lehnt ein Gemälde mit der Ansicht des mittelalterlichen Klosters und dem Stifterwappen. In den Wolken sitzen der Kirchenpatron St. Georg, der Ordensgründer Benedikt und der Hl. Blasius.

NORDFLÜGEL MIT KAPITELSAAL, ARMARIUM UND BIBLIOTHEK

Der Kapitelsaal befindet sich im Erdgeschoss des Nordflügels und ist vom Kreuzgang aus zugänglich. Hier trafen sich die Mönche zur Beratung wirtschaftlicher und administrativer Dinge. Vor allem wurde das Tageskapitel aus der Regel des Hl. Benedikt verlesen, das gewöhnlich vom Abt kommentiert wurde. Den Raum ließ Abt Romuald Weltin ab 1783 im Stil des Klassizismus ausstatten. In den 80er Jahren des 18. Jahrhunderts war die Zeit des Barock und Rokoko weitgehend vorbei und es wurde vermehrt klassizistisches Formenrepertoire verwendet. Kennzeichnend für den sich an der klassischen Antike orientierenden neuen Stil sind die schlichten Wände mit weißem Stuck. Die Stuckdekoration des Raumes gestaltete Thomas Schaidhauf. Der Augsburger Akademiedirektor Johann Joseph Anton

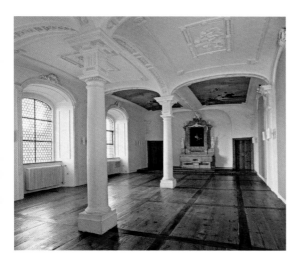

Kapitelsaal

»Gehorsam«, Deckenfresko im Kapitelsaal, Johann Joseph Anton Huber, 1785

Huber schuf 1785 die Deckenfresken mit der Darstellung weiblicher Tugendpersonifikationen. Die gemalten Ordenstugenden Gehorsam, Armut, Keuschheit und die Abtötung der Triebe sollten die Mönche an die täglichen klösterlichen Gelübde erinnern. An der Ostwand befindet sich ein Altar.

Das Armarium schließt sich östlich an den Kapitelsaal an und ist ähnlich wie dieser gestaltet. Der durch Pfeiler gegliederte Raum wurde 1787 durch den letzten Abt Romuald Weltin für die nicht mehr erhaltene mathematisch-physikalische Instrumentensammlung sowie für entsprechende Forschungen eingerichtet. Die Deckeneinteilung ist ähnlich wie beim Kapitelsaal. Die Fresken von Johann Joseph Anton Huber zeigen die vier Elemente, veranschaulicht durch jeweils vier spielende Putten.

Ebenfalls in der letzten Bauphase unter Abt Romuald Weltin errichtet wurde die Bibliothek. Die dreischiffige

»Abtötung der Triebe«, Deckenfresko im Kapitelsaal, Johann Joseph Anton Huber, 1785

Emporenhalle nimmt über dem Kapitelsaal und dem Armarium den gesamten Nordflügel des Konvents ein. Von außen gibt die schlichte Wandgliederung der Nordfassade keinen Hinweis auf den Raum, der sich dahinter verbirgt. Die Bibliothek gehört zu den letzten, die vor der Säkularisation soweit fertig gestellt wurde, dass sie noch genutzt werden konnte. Stuck und Deckenbilder wurden zwischen 1785 und 1787 ausgeführt und weisen in ihrem Programm auf den Zweck des Raumes hin. Das Raumbild ähnelt kaum den barocken Prachträumen in Wiblingen oder Schussenried, sondern zeugt von dem neuen frühklassizistischen Stil. Auf Wunsch des Bauherren sollte alles nach griechischen und römischen Vorbildern, auf »antique Arth« gestaltet werden. Der vorwiegend in Weiß gehaltene Saal schafft einen kühlen und gleichzeitig feierlichen eleganten Eindruck. Auf zwei Ebenen erhält man Zugang zum Bibliothekssaal. Auf der östlichen Schmalseite führt auf beiden

Bibliothekssaal

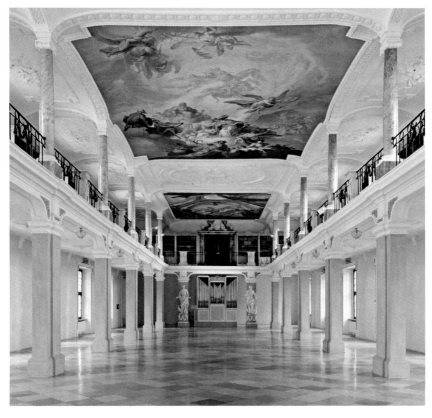

Geschossen eine breite Tür in den Saal. Die beiden Haupteingänge sind aufwendig gestaltet. Auf der Westseite führt eine Seitentür von dem breiten Flur über dem Kreuzgang zur unteren Ebene der Bibliothek bzw. über eine Treppe in diesem Flur zur Galerie. Innerhalb der Bibliothek befinden sich vier große Portale. Auf der unteren Ebene halten über dem östlichen Portal zwei freiplastische Putti ein aufgeschlagenes Buch, auf dem in Großbuchstaben zu lesen ist: »ERUDIMINI« – »Lasst euch unterweisen«.

In dem zweigeschossigen rechteckigen Bibliothekssaal tragen auf jeder Längsseite je sieben und auf den Schmalseiten je zwei ummantelte Stützen die umlaufende, geradlinig geführte Galerie. Im oberen Geschoss befinden sich über diesen Stützen auf der Längsseite ionische Säulen aus Stuckmarmor. Der Raum ist 36,5 Meter lang, 12 Meter breit und 7,4 Meter hoch sowie durch beiderseits acht Fenster recht hell.

Verstärkt wird der nüchterne Raumeindruck durch den völlig leeren Büchersaal. Ursprünglich befanden sich zahlreiche Bücherbände in weiß gestrichenen, nach Fächern geordneten Regalen. Diese schlichten rechteckigen Regale ummantelten vierseitig die Freipfeiler im Erdgeschoss. Nach dem Zweiten Weltkrieg gingen die Bücherschränke im unteren Geschoss verloren. An der Wand zwischen den Fenstern standen ebenfalls einfache rechteckige hohe Kästen, die bis zur Unterseite der Galerie reichten. Die Schränke im oberen Geschoss haben sich noch erhalten. Die hellgrau gefassten Bücherschränke sind nur so hoch, dass die oberen Register ohne Leiter zu erreichen sind. Angeblich sollen über 70.000 Bände Platz gefunden haben.

Johann Joseph Anton Huber war für die Ausführung der Deckenfresken verantwortlich. Die drei stuckgerahmten rechteckigen Bildfelder wirken wie Tafelbilder. Die figurenreichen Schilderungen haben das Zusammenwirken von Weisheit und rechtem Glauben zum Thema. Im zentralen Mittelbild, allem übergeordnet, thront Maria als »sedes sapientiae«, als Sitz der Weisheit. In der Szene im Vordergrund erscheint Maria ein zweites Mal mit dem Kelch, als Verkörperung der Kirche. Vor Maria haben sich die Ordensgründer versammelt: der Hl. Benedikt von Nursia zu ihrer Rechten, ihm

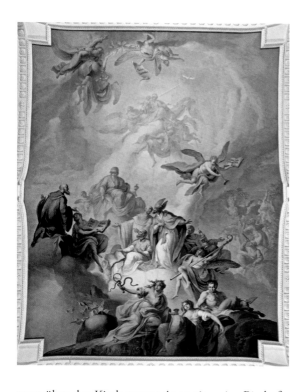

gegenüber der Kirchenvater Augustinus im Bischofs-ornat, Bernhard von Clairvaux und Norbert von Xanten. Der sitzende Ordensgründer ist vermutlich als Hl. Romuald, Namenspatron des Abtes Romuald Weltin, zu identifizieren. Zu Füßen befinden sich Ver-treter der heidnischen Antike: die Heilkunst mit Äsku-lapstab, Artemis und Pan. Ein Engel mit Posaune ver-kündet das »Evangelium aeternum« und schickt zwei gezackte Blitze nach unten. Einer trifft auf Apollo, der andere auf zwei Männer. Das verkehrt herum gehaltene Fernrohr und die Brille, die sich zu weit weg von den Augen befindet, verweisen darauf, dass beide zu keiner Kenntnis gelangen können. Sie halten sich außerhalb des Raumes auf, in dem die göttliche Weisheit wirkt.

Das Fresko im Westen zeigt eine Architekturkulisse mit dem Besuch der Königin von Saba bei König Sa-lomon, dessen Weisheit sie Prüfungen unterzieht. Um den Thron versammeln sich Allegorien und Personi-fikationen verschiedener Künste: Astronomie, Archi-tektur, Schifffahrt, Malerei, Kriegskunst, Dichtkunst, Musik und Malerei. Auf der gegenüberliegenden Seite

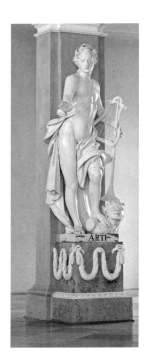

Apollo, Standfigur im Bibliothekssaal, 1787

zeigt das Fresko den Apostel Paulus in Ephesus vor dem heidnischen Dianatempel predigen. Festzuhalten ist für das Deckenprogramm die Aussage, dass alle menschlichen Werke, besonders die der Ordensangehörigen, sinnvoll und fruchtbar sind, solange sie unter der Prämisse des Gottesglaubens stehen.

Mit der plastischen Ausgestaltung des Raumes beauftragte Abt Weltin Stuckatoren der Wessobrunner Schule, den Neresheimer Thomas Schaidhauf und seinen Bruder Benedikt, den Gesellen Johann Michael Berchthold aus Raisting sowie Georg und Joseph Baader und Ferdinand Sporer. Vorherrschende Elemente der bis auf wenige Ausnahmen weißen und zurückhaltenden Stuckornamentik sind Rosetten in allen Größen und Formen sowie verschiedene Stäbe und Bänder. Auch architektonische Elemente sind aus Stuck gefertigt. Hinzu kommen noch figürliche Reliefs und Statuen. Der Stuck auf der Empore weist auf das in der Bibliothek versammelte Wissen hin.

Seit 1787 stehen an den Pfeilern der Schmalseiten vier griechische Gottheiten aus Stuckmarmor: im Osten der Götterbote Hermes, neben ihm die Göttin der Weisheit, Pallas Athene, im Westen Urania, die Muse der Astronomie, an ihrer Seite Apoll, der Gott der Kunst. Sie sind als Allegorien dem (Wissens-)Eifer (»studio«), dem Scharfsinn (»ingenio«), der Wissenschaft (»scientia«) und der Kunst (»arti«) zuzuordnen.

Im Westen ist an den Bibliotheksraum im oberen Geschoss ein Nebenraum angeschlossen. Die Stuckausstattung ist ähnlich wie der in der Bibliothek. Vermutlich diente der Nebenraum als Aufbewahrungsort für besonders wertvolle Bücher oder Handschriften.

In den ersten Jahrzehnten des 17. Jahrhunderts wurden im Austausch mit den Jesuiten Bücher angekauft. Die Auswahl war von den Interessen der Studenten, der Ordensgeschichte und Disziplin bestimmt. Sehr früh kamen Predigtwerke, Lexika oder sog. »deutsche Traktätlein« dazu. Ein Teil der geistlichen Lektüre war für den täglichen Gebrauch bestimmt, wobei Philosophie und Theologie dominierte. Systematisch wurde eine Seelsorgebibliothek für Predigt und Katechese aufgebaut.

Im 18. Jahrhundert schließlich sollten die Bibliotheken Orte universalen Wissens sein. Die Benediktiner

strebten nach Vollständigkeit der Bestände. Auch Astronomie, Astrologie, Physik und Chemie, Mathematik und Geometrie, Medizin, Land- und Hauswirtschaft gehörten zu den Sammelgebieten. Die Mönche in Ochsenhausen verschlossen sich nicht dem neuen Geist der Aufklärung. Die Bibliothek war der geeignete Ort, an dem Äbte und Konventualen ihre Reaktion auf die Herausforderungen des ausgehenden 18. Jahrhunderts darlegen konnten.

Das Programm der zeitgenössischen Klosterbibliotheken war großartig: In Wiblingen war die Bibliothek Aufbewahrungsort aller Schätze der Wissenschaft, in St. Gallen galt die Bibliothek als »Seelensanatorium«. Das Bildprogramm des Schussenrieder Bibliothekssaals ist eines der reichsten und ausführlichsten im ganzen 18. Jahrhundert. Die neue Bibliothek in Ochsenhausen steht als Ort der theoretischen universalen Wissenschaft in Beziehung zum Armarium und zur berühmten Sternwarte des gelehrten Basilius Perger. Hier war der Platz der praktischen »weltlichen« Wissenschaft, wie für die Theologie die Seelsorge. Zusammen mit dem ausgedehnten Wirtschaftstrakt, den Konventgebäuden und der Kirche vermitteln Bibliothek, Armarium und Sternwarte als Stätten der Bildung und Wissenschaft eine Vorstellung von der großen Spannweite des benediktinischen Lebens.

Durch die Säkularisation des Klosters 1803 gelangte die Bibliothek in den Besitz des Grafen von Metternich. Nach dem Verkauf Ochsenhausens an das Königreich Württemberg ließ der Fürst 1826 den wertvollsten Bestand, darunter 40 mittelalterliche Handschriften auf sein Schloss Königswart bei Marienbad verbringen. 1945 ging das Schloss in Staatsbesitz über, seit 1954 wird die Schlossbibliothek von der Bibliothek des Nationalmuseums in Prag verwaltet.

STERNWARTE

Als letzter Raum wurde 1788 im südlichen Eckturm des Konventgebäudes für 8.914 Gulden die Sternwarte gebaut. Pater Basilius Perger (1734–1807), Astronom und Professor der Mathematik, richtete sie im Auftrag von

Abt Romuald Weltin nach eigenen Entwürfen ein. Die Sternwarte besitzt eine drehbare Kuppel. Mit dem Azimutalquadranten, ein um die senkrechte Achse drehbarer Quadrant, den Perger 1793 angefertigt hat, konnten faszinierende Himmelsereignisse betrachtet oder die Position der Fixsterne, Planeten und Monde bestimmt werden. Durch Anvisieren eines Gestirns mit dem Fernrohr konnte seine Höhe an der Gradeinstellung des Viertelkreises abgelesen werden. In Teilen erhalten, wurde der Azimutalquadrant in den 1980er Jahren ergänzt und restauriert. Das astronomische Messgerät zählt mit seinen fast drei Metern Durchmesser zu den größten seiner Zeit. Die Sternwarte in Ochsenhausen ist im süddeutschen Raum ein einzigartiges Zeugnis für den einstigen Forscherdrang der Benediktinermönche.

Azimutalquadrant in der Sternwarte, gefertigt von Peter Basilius Pergers, 1793

GLOSSAR

Ädikula	Giebel, der auf Stützen ruht; als Rahmen bzw. Bekrönung von Nischen, Portalen oder Fenster
Altarblatt	Altargemälde
Apsis	Raumteil, der an einen Hauptraum anschließt
Atlantenherme	Männliche Trägergestalt als Halbfigur
Basilica minor	›kleinere Basilika‹, ein besonderer Ehrentitel, den der Papst einem bedeutenden Kirchengebäude verleiht
Camaieumalerei	Einfarbige Malerei in verschiedenen Abtönungen
Häresie	Lehre, die im Widerspruch zur Lehre der christlichen Großkirche steht
Kandelaber	Leuchter; Dekorationsmotiv der Renaissance nach antikem Vorbild
Kanoniker	Priester
Kapitelsaal	Versammlungsstätte einer klösterlichen Gemeinschaft
Kartusche	Ornamental gerahmtes Zierfeld
Kompositkapitell	Kapitell, das aus Elementen verschiedener Kapitele der klassischen Säulenordnung (dorisch, ionisch, korinthisch) zusammengesetzt ist
Konventuale	Stimmberechtigtes Klostermitglied
Konverse	Laienbruder
Kukulle	Mantelartiges Obergewand
Mitra	Traditionelle liturgische Kopfbedeckung von Bischöfen oder anderer kirchlicher Würdenträger mit eigenem Jurisdiktionsbereich (Äbte)
Paramente	Liturgische Bekleidungsstücke und Textilien
Pavillon	vorspringender Gebäudeteil eines barocken Bauwerks
Pilaster	Der Wand flach vorgeblendete Vorlage, die den Säulenordnungen entsprechend mit Basis und Kapitell dekoriert ist
Priorat	Kleineres, von einer Abtei abhängiges Kloster
Prälatur	Amts- und Wohngebäude des Prälaten
Refektorium	Speisesaal eines Klosters

Retabel	Altaraufsatz hinter und über dem Altartisch; kunstvolles Gebilde als Rahmung des Altargemäldes
Risalit	Ein über die ganze Höhe eines Bauwerks vorspringender Gebäudeteil
Rocaille	Muschelförmiges Dekorationsmotiv, charakteristische Ornamentform des Rokoko
Säkularisation	Aufhebung kirchlicher Fürstentümer und die Verstaatlichung ihres Besitzes und ihrer Herrschaftsgebiete
Skapulier	Teil des Ordensgewands, Überwurf
Trophäengehänge	Antiken Siegeszeichen nachgebildetes Schmuckmotiv mit einem Arrangement von Waffen oder anderen Gegenständen
Vogtei	Weltliche Vertretung eines Klosters oder einer Kirche durch einen Laien, insbesondere vor Gericht

LITERATUR

Blickle, Peter (Hg.): Politische Kultur in Oberschwaben, Tübingen 1993.

Braig, Michael: Wiblingen. Kurze Geschichte der ehemaligen vorderösterreichischen Benediktinerabtei in Schwaben (Alb und Donau, Kunst und Kultur, Band 29), hg. v. Wolfgang Schürle, Weißenhorn 2001.

Fischer, Magda: Benediktinische Wissens- und Kommunikationsräume. Die Wiblinger Mönche und ihre Bücher im 17. und 18. Jahrhundert, in: Studien und Mitteilungen zur Geschichte des Benediktinerordens und seiner Zweige, Band 121 (2010); S. 249–286.

Herold, Max (Hg.): Ochsenhausen. Von der Benediktinerabtei zur oberschwäbischen Landstadt, Weißenhorn 1994.

Himmelein, Volker u. a. (Hgg.): Alte Klöster, neue Herren. Die Säkularisation im deutschen Südwesten 1803, 3 Bände [Begleitbücher zur Großen Landesausstellung Baden-Württemberg 2003 in Bad Schussenried vom 12. April bis 5. Oktober 2003], Ostfildern 2003.

Kaiser, Jürgen: Klöster in Baden-Württemberg. 1200 Jahre Kunst, Kultur und Alltagsleben, Stuttgart 2004.

Kasper, Alfons: Kunstwanderungen im Herzen Oberschwabens, 2 Bände (Kunst- und Reiseführer Bände 1–2), Bad Schussenried 1963.

Kessler-Wetzig, Ingrid u. a.: Kloster Wiblingen. Beiträge zur Geschichte und Kunstgeschichte des ehemaligen Benediktinerstiftes, Ulm 1993.

Kohler, Hubert (Hg.): Bad Schussenried. Geschichte einer oberschwäbischen Klosterstadt [Festschrift zur 800-Jahrfeier der Gründung des Prämonstratenserstifts], Sigmaringen 1983.

Kolb, Raimund: Die Oberschwäbische Barockstraße. Stationen zum Paradies, Ostfildern 2006.

Maier, Konstantin; Rieser, Michael: Von Mönchen und gemeinen Leuten. 500 Jahre Klosterkirche Ochsenhausen 1495–1995 [Katalog zur Ausstellung], Ochsenhausen 1995.

Oberndorfer, Martina: Wiblingen. Vom Ende eines Klosters. Die vorderösterreichische Abtei Wiblingen und ihr Umland im Zeitalter des Barock und der Aufklärung, Ulm 2006.

Purrmann, Frank: Wiblingen und Schussenried. Baugeschichte und baupolitische Beziehungen zweier oberschwäbischer »Escorial-Klöster« im 18. Jahrhundert, in: Zeitschrift des Deutschen Vereins für Kunstwissenschaft, Band 54/55 (2000/2001), S. 199–237.

Schefold, Max: Die Reichsabtei Ochsenhausen (Deutsche Kunst-
führer, Band 5), Augsburg 1927.

Schreiner, Klaus: Schwäbische Barockklöster, Glanz und Elend
klösterlicher Gemeinschaften, Lindenberg 2003.

Schwenger, Alois: Abtei Wiblingen, München 1930.

Seifert, Hans Heinrich: Roggenburg, Amorb ch, Ochsenhausen.
Ausstattungsprogramme von Klosterbibliotheken im ausgehenden
18. Jh. in Süddeutschland (zugleich Diss.: Freiburg/Breisgau 2009
unter dem Titel »Die Ausstattungsprogramme von Klosterbiblio-
theken im ausgehenden 18. Jahrhundert in Süddeutschland am
Beispiel von Roggenburg, Amorbach und Ochsenhausen«), Wein-
stadt 2011.

Staatliche Schlösser und Gärten Baden-Württemberg in Zusam-
menarbeit mit dem Staatsanzeiger-Verlag (Hgg.): Schussenried.
Kloster – Kunst – Oberschwaben (Reihe Kulturgeschichte BW),
Stuttgart 2010.

Staatliche Schlösser und Gärten Baden-Württemberg in Zusam-
menarbeit mit dem Staatsanzeiger-Verlag (Hgg.): Wiblingen. Klos-
ter und Museum (Sonderheft), Stuttgart 2006.

Untermann, Matthias u. a.: Klöster in Deutschland. Ein Führer,
Stuttgart 2008.